立体构成必修课

COMPULSORY COURSE OF STEREOSCOPIC CONSTRUCTION

芮潇　段安琪　编著

东南大学出版社
SOUTHEAST UNIVERSITY PRESS
·南京·

图书在版编目（CIP）数据

立体构成必修课 / 芮潇，段安琪编著. -- 南京：东南大学出版社，2021.12（2024.12重印）
ISBN 978-7-5641-9765-0

Ⅰ. ①立… Ⅱ. ①芮… ②段… Ⅲ. ①立体造型 – 高等学校 – 教材 Ⅳ. ① J06

中国版本图书馆CIP数据核字（2021）第226545号

责任编辑：贺玮玮　　责任校对：子雪莲　　封面设计：颜庆婷　　责任印制：周荣虎

书　　名：	立体构成必修课

Liti Goucheng Bixiuke

编　著　者：芮潇　段安琪
出版发行：东南大学出版社
社　　址：南京四牌楼2号　　　　　　　邮编：210096
网　　址：http://www.seupress.com
电子邮件：press@ seupress.com
经　　销：全国各地新华书店
印　　刷：广东虎彩云印刷有限公司
开　　本：787mm×1092mm　1/16
印　　张：8.75
字　　数：198千
版　　次：2021年12月第1版
印　　次：2024年12月第2次印刷
书　　号：ISBN 978-7-5641-9765-0
定　　价：56.00元

本社图书若有印装质量问题，请直接与营销部调换。电话（传真）：025-83791830

序 言

"立体构成"这门设计启蒙课程产生于20世纪初期的德国包豪斯设计学院,包豪斯构成理论及其教育体系在艺术设计教育中具有特殊的时代意义。三大构成教学自20世纪80年代开始引入我国,成为我国艺术院校通用的基础课程,应用范围涉及视觉传达设计、建筑设计、环境艺术设计、工业产品设计、雕塑设计、多媒体动画设计等多种不同的专业方向。

本套教材立足于21世纪的时代背景,面对当前设计领域分工愈加专业化的趋势,"立体构成"课程安排的教学目标也从仅局限于辅助平面设计类专业学生的设计基础技能,发展成为着重提高各个艺术设计专业学生在三维空间中的观察能力、分析能力、造型能力及想象力和创造力。在当今数字媒体融合的语境下,立体构成课程的学习和展示已然延伸到综合媒体中,如何突破传统,利用当前新技术,多元化立体构成的成果展示方式,也成为本教材的特色创新点。学生课程作品不仅可以通过课堂实地展示,也可以通过新媒体等线上平台进行展示,还可以通过后期视频输出的方式完整演绎学生从设计前期构思到虚拟成像实现的全过程,以增加学生对课程的兴趣。本书中引用了优秀学生案例,但案例中引用的部分图片来源较分散,不能一一标注,若侵犯图片原作者版权,请联系。

平面构成、立体构成和色彩构成这"三大构成"作为现代艺术设计基础的重要组成部分,与之相配套的设计类基础教材应当构成一个完整的理论套系。本教材旨在整理成为设计类基础教材系列丛书,丛书编写工作是在东南大学成贤学院建筑与艺术学院甄兰平院长的领导下完成的,丛书作者均是东南大学成贤学院一线授课教师,研究方向各不相同,结合自身丰富的专业知识和教学经验,构建起有核心、有组织、有特色的教材研究团队,大量的学生作业实例和过程化展现,给读者更多的启发与引导。

谨以此序感谢为本套教材辛勤付出的作者及编辑。特别感谢行业专家、东南大学成贤学院建筑与艺术学院刘刚老师对此书的技术支持。感谢所有为我们提供帮助的院校领导及师生。

目 录

序言

基础篇 006

原理篇 032

实训篇 042

应用篇 078

参考文献 136

图片来源 136

基础篇

立体构成也称为空间构成。立体构成是以材料为媒介，以视觉为基础，以力学为依据，将造型要素按照一定的构成原则，组合成美好的形体的构成方法。立体构成是研究三维空间立体形态的学科，同时也研究立体造型各元素的构成法则。其目的是揭开立体造型的基本规律，阐明立体设计的基本原理。立体构成广泛应用于建筑设计、工业产品设计、环境艺术设计、新媒体设计等。立体构成包括半立体构成、线立体构成、面立体构成、块立体构成和综合材质立体构成，同时离不开材料、工艺、力学、美学，是艺术与技术相结合的一门设计基础课程。

立体构成的沿革	008
立体构成的对象	013
立体构成的形成	013
立体构成的衍生	014
立体构成的学习	014

立体构成的沿革

立体构成和平面构成等其他几种构成形式共同起源于造型艺术运动中的俄国构成主义运动。若要详细追溯人类对立体世界的认知，我们必须先了解20世纪初至20世纪90年代末，近100年来几何抽象艺术发展的历史，也就是艺术史上的构成史。构成史的100年分为五个发展阶段：第一阶段19世纪末至20世纪初，绘画艺术从具体形象向抽象形象转化，是构成史的探索演变期。第二阶段20世纪20至30年代，是构成史的发现期。构成思想的萌芽也是开始于这个阶段，在此阶段一种是以俄国至上主义和荷兰风格派为代表的"非具象几何造型"，另一种是强调艺术实用性的构成主义，而这种表现形式由俄国带到西欧，带到包豪斯。德国包豪斯设计学院（图1-1）的成立标志着现代设计教育的诞生，对世界现代设计的发展起到了至关重要的作用，它也是世界上第一所完全为发展现代设计教育而建立的学院。第三阶段20世纪40至50年代，是构成史的开发期，这一时期就是几何抽象艺术的数理性表现阶段。第四阶段20世纪60至70年代，艺术家们越来越热衷于发现更精确严谨的抽象几何艺术，超时空超自然，给人带来全新的艺术体验，欧普艺术、光动艺术、集合艺术、大地艺术应运产生。第五阶段20世纪80至90年代，新材料、新媒介的综合应用展现了几何抽象艺术的最后一个阶段"发展期"的特色所在。无论是在构成史的哪个阶段，乐于探索、勇于创新的艺术家们都在为人类对立体世界的认知与表现起到了重要的推动作用。

1 立体主义与立体构成

词名片：立体主义（cubism）存在于1907年至1914年的法国画坛，1908年批评家路易·沃塞尔在《吉尔·布拉斯》中评论乔治·布拉克的画，说他把每件物体都还原成了"立方体"而得名。因此，立体主义又译为立方主义。

代表人物：保罗·塞尚（Paul Cézanne）、乔治·布拉克（Georges Braque）、巴勃罗·毕加索（Pablo Picasso）、胡安·格里斯（Juan Gris）。

代表作品：毕加索的《亚威农少女》，被认为是立体主义的开山之作。布拉克的《埃斯塔克的房子》、胡安·格里斯的《窗前静物》。（图1-2～图1-4）

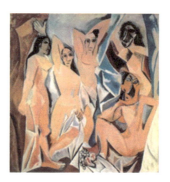

图1-2 毕加索的《亚威农少女》

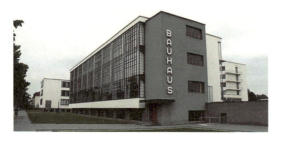

图1-1 德国包豪斯设计学院

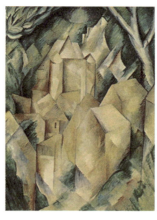

图1-3 布拉克的《埃斯塔克的房子》

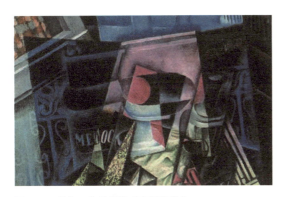

图1-4 胡安·格里斯的《窗前静物》

关联解析： 立体主义的创作手法是先把一切物象逐一加以破坏和分解，把自然形体分解为各种几何切面，然后再按自我意识结构重新组合，甚至从不同视角观察同一物体，并将观察所得的几个不同方面组合在同一作品上，借以表达四维空间。需要强调的是，立体主义画家并没有系统的理论指导，只是每个人按照自己的思想去探索。立体主义艺术家的探索起源于塞尚的理论和创作实践，他们把塞尚的"要用圆柱体、圆球体、圆锥体来表现自然"这句话当成自己艺术追求的理想。布拉克虽然延续了塞尚这一风格，但他通过自己的方式对这一风格进行了重构。然而，毕加索和布拉克掀起了立体主义运动，但很快就不再延续了。在他们之后一直坚持立体主义并将之发扬光大的，是胡安·格里斯等艺术家。通过这种继承与发扬，立体主义对后来的构成主义产生了更加深远的影响。

2 未来主义与立体构成

词名片： 未来主义画派（简称未来派，futurism）1911年至1915年广泛流行于意大利，第一次世界大战期间传布于欧洲各国。意大利诗人菲利波·托马索·马里内蒂（Filippo Tommaso Marinetti）最早于1909年发表《未来主义者宣言》一文，宣扬他的艺术观点。

代表人物： 吉诺·塞维里尼（Gino Severini）、马赛尔·杜尚（Marcel Duchamp）。

代表作品：《下楼梯的裸女2号》（图1-5）。

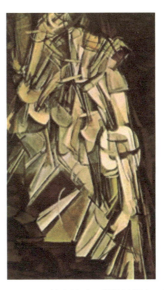

图1-5 杜尚的《下楼梯的裸女2号》

关联解析： 立体主义在艺术形式上的探索，在20世纪的最初10年影响了全欧洲的艺术家，并激发了一连串的艺术改革运动，如未来主义、解构主义及表现主义等。如果说立体主义总是以静止的姿态分解物体的形状，那么未来主义则主张表现运动、表现节奏、表现变化。未来主义画派作品的特色就是如宣言所说的，否定传统艺术，以动态感的线条、形态与色彩，表现暴乱的现代生活，赞美机械文明。在短短的五六年之间，未来派对于其他国家的艺术影响甚为强大，诸如法国后期的立体派、构成主义，以及后来的达达主义。

3 构成主义与立体构成

词名片： 构成主义又名结构主义，"构成"一词来源于20世纪初的苏联构成主义运动，属于哲学范畴，后引入艺术范畴，提倡机械之美。构成主义的目的是改变旧的社会意识，避开传统艺术材料，例如油画、颜料、画布和革命前的图像，提倡用新的观念理解艺术，因此，艺术品可能由现成物的一

块块金属、玻璃、木块、纸板或塑料组合而成。

代表人物：弗拉基米尔·塔特林（Vladimir Tatlin）、罗钦可（Rodchenko）。

代表作品：《第三国际纪念碑》（图1-6）。

现代艺术馆藏（图1-7），1925年蒙德里安的《格子画》（图1-8），里特维尔德的施罗德住宅（the Schroeder Housein Utrecht）（图1-9），里特维尔德的红蓝椅（图1-10）。

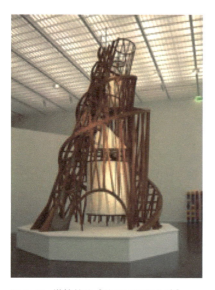

图1-6　塔特林的《第三国际纪念碑》

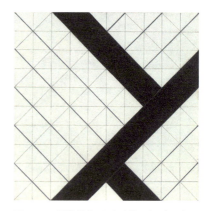

图1-7　杜斯伯格的《计数器组成 VI》

关联解析：构成主义者认为艺术家必须首先是一名技术纯熟的工匠，并且热衷于学习使用现代工业生产的工具和材料，其作品必将为构筑新社会而服务。热切的共产主义者罗钦可，他的"工人俱乐部（The Workers' Club）"中的家具由严谨的欧几里得几何学形式的直角直线组合而成，而且诚实地对待材料的使用。它包含了对结构、体积和空间的轮廓、尺度、比例、模块节奏的表达。

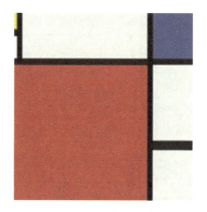

图1-8　蒙德里安的《格子画》

4　风格派与立体构成

词名片：1917年在荷兰出现了一个崇尚用纯粹几何形的抽象来表现纯粹精神的松散组织，《风格》杂志是维系这个组织的核心。风格派又称作新造型主义（neoplasticism）。

代表人物：皮特·科内利斯·蒙德里安（Piet Cornelies Mondrian）、格里特·托马斯·里特维尔德（Gerrit Thomas Rietveld）、特奥·凡·杜斯伯格（Theo Van Doesburg）。

代表作品：特奥·凡·杜斯伯格的《计数器组成 VI》（Counter-Composition VI），伦敦泰特

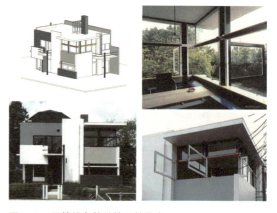

图1-9　里特维尔德的施罗德住宅

基础篇

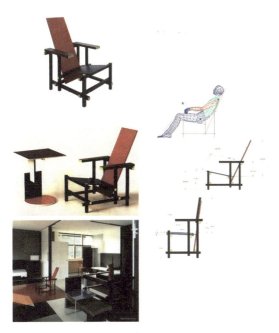

图 1-10 里特维尔德的红蓝椅

关联解析：风格派产生于第一次世界大战期间。此时，荷兰"风格派"、苏联的构成主义和德国的包豪斯是形成现代主义设计的三个基本支柱。风格派追求朴素单纯的几何形式，以中性色（黑、白、灰）为主色彩，采用立体主义形式、理性主义形式的结构特征，在第二次世界大战之后成为国际主义风格的标准符号。荷兰风格派对于世界现代主义的风格形成起到了至关重要的作用。

5 抽象主义与立体构成

词名片：抽象主义是第一个由美国兴起的艺术运动，当时纽约想要取代巴黎成为世界艺术中心。抽象主义可分为两种类型：一类是对物象本身加以提炼，选取其富于表现特征的元素，形成概括性形象；另一类是由几何图形构成的抽象，不以自然物象为基础。抽象主义的出现，反映了艺术表现的对象由外部世界转向人的内心世界、从描绘外在事物到表现人的精神的一种趋势。

代表人物：杰克逊·波洛克（Jackson Pollock）、瓦西里·康定斯基（Wassily Kandinsky）、卡西米尔·塞文洛维奇·马列维奇（Kazimir Severinovich Malevich）。

代表作品：康定斯基的《几个圆圈》（图 1-11）、康定斯基的《构图 8 号》（图 1-12）。

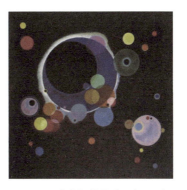

图 1-11 康定斯基的《几个圆圈》

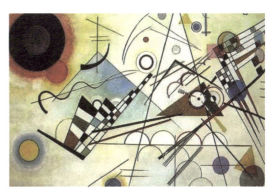

图 1-12 康定斯基的《构图 8 号》

关联解析：抽象主义不以描绘具象形态为目标，通过点、线、面、色彩、形体、构图来传达各种情绪，激发想象，启迪人们的思维。这是一种纯粹的心理体验和视觉快感，已完全不能用传统的欣赏方式去理解它。立体构成的构思与抽象主义并不相同，不是完全依赖于设计师的灵感，而是把灵感和严密的逻辑思维结合起来，通过逻辑推理的办法，并结合美学、工艺、材料等因素，形成最终成品。

6 解构主义与立体构成

词名片：解构主义作为一种设计风格的探索最初开始于 20 世纪 80 年代，但它的哲学渊源可以追溯到 1967 年。解构主义脱胎于结构主义，他们对现代主义设计强调表现统一整体性和构成主义设计强调表现有序的结构感均持否定态度。解构主义

011

是用分解的观念，强调拆解、叠加、重组，重视各部分的独立性，拥护以多元的方式来建构新的设计理论构架。

代表人物：弗兰克·盖里（Frank Gehry）、彼得·艾森曼（Peter Eisenman）、伯纳德·屈米（Bernard Tschumi）

代表作品：弗兰克·盖里的LV基金会艺术馆（Fondation Louis Vuitton）（图1-13）、伯纳德·屈米的拉维莱特公园。

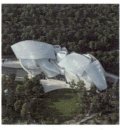
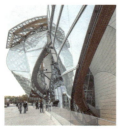
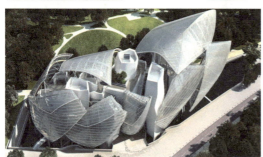
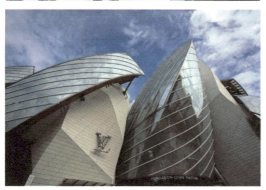

图1-13　弗兰克·盖里的LV基金会艺术馆

关联解析：当代著名的解构主义建筑师弗兰克·盖里，以设计具有不规则曲线奇特造型和雕塑般外观的建筑而著称。在欧洲被喻为建筑界的编舞师，也被称作建筑界的毕加索。他的建筑设计在造型上的解构和跃动，就像一种如乐曲般的欢愉的节奏，他让城市景观在视觉上和感官上完全被改变，如同传递人的感受和呼吸一般。LV基金会艺术馆气势宏伟，由复杂的玻璃结构来表述崭新的空间概念。云朵、浮冰、水泥、玻璃和木材被赋予了新的无与伦比的生命，并展示着梦幻般的构造。

7　三维数字化与立体构成

词名片：三维数字化是运用三维工具来实现模型的虚拟创建、修改、完善等一系列的数字化操作，从而达到用户的目的。与二维数字表现相比，三维数字呈现给空间信息提供了更为丰富的视觉体验，让原本抽象难懂的空间更加直观和可视化。

作品案例：梦立方三维数字影像设计。

关联解析：三维数字化是当前科技发展大环境下的产物，立体构成旨在培养学生的审美视角、造型塑造能力、三维思考能力以及设计创新表达能力。传统的立体构成是配合材料、光影、制作手法等，使用理论讲解，结合手工模型制作展开。而在当今新媒体融合的语境下，立体构成的学习和展示以综合媒体的运用为媒介，可以更好地完成学生三维空间思维的转换和三维创作能力的培养。立体构成的成果展示不仅可以通过实地展览，也可以通过新媒体等线上平台进行展览，还可以通过后期视频输出的方式完整演绎学生从设计前期构思到虚拟成像实

图1-14　上海幻维数码创意科技工作室作品

现的全过程。这种三维数字化表现形式的导入,可以全方位地观察事物细节及时时调整形态,以增加学生对本课程的兴趣。这既节约材料和场地,又让传播范围更广,表现方式更新,展示手段更便捷。如动态语境下的立体造型新变化在上海幻维数码创意科技工作室的作品(图1-14)中体现得尤为充分。上海幻维数码创意科技工作室的作品涉及面非常广泛,从平面图形到动态视频再到装置艺术,都充满了对立体造型的奇思妙想,展现出他们对立体形态塑造和演绎变化的能力,一些身边普通的造型材料在他们的动态展示之下变得极富生命力。

立体构成的对象

"构成"形态的基本要素包括点、线、面、体块、空间等,但在立体构成的实际操作中,首先必须把视觉形态落实为某种材料,这是进行造型的物质基础。因而,立体构成的研究对象除形态基本要素外,还应包括制作形态的材料。如:按材质可分为木材、石材、金属、塑料等;按自然材料和人工材料可分为泥土和石块等自然材料,毛线和玻璃等人工材料。我们为了研究方便,往往从物体形态的角度出发,把材料分成点材、线材、面材、块材等。立体构成更深层次的探求还应包括对材料形、色、质等心理效能的探求和材料强度的探求,加工工艺,三维数字化表现等物理效能的探求这几个方面。

立体构成的形成

立体构成的基本形成条件可分为视觉感知、环境条件、形态本身三个方面。

1 视觉感知

人的眼睛有着接收及分析视像的不同能力,从而组成知觉,以辨认物象的外貌和所处的空间(距离),及该物在外形和空间上的改变(图1-15)。人的大脑根据眼睛接收到的物象信息,分析出该物象的空间、色彩、明暗、形状、位置、材质、肌理、动态等。有了这些数据信息,我们可辨认外物和对外物做出及时和适当的反应,这就是人的视觉感知。要感知外在环境的变化,要靠眼睛及脑部的强强联合,以获得外界信息。人对物象的平面或立体感知,均来源于此,这也是立体构成形成的先决条件。

图1-15 视觉感知物象的空间距离

2 环境条件

环境条件即物体所处的自然环境。在环境条件中最为活跃的因素包括光、色彩、明暗、距离、大气等,它们都会影响人眼视觉的判断(图1-16、图1-17)。没有光,人的眼前漆黑一片,当有光时,人眼睛能辨别物体的明暗。物象有了明暗的对比,眼睛便能产生视觉的空间深度,看到对象的立体程度。由于我们对物体颜色的感知是来自物体表面反射来自光源的光线,因此物体本身和光源对我们的

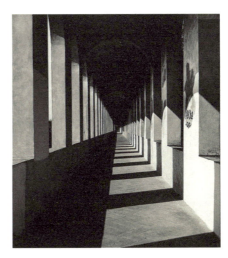

图1-16 光线与明暗

图 1-17 光线与色彩

感知同样重要。光线、明暗和色彩是构成形态的必要因素。它不仅是视觉辨认的主要媒介，而且也是形态作用于人们生理和心理的机能因素。由此证明，光线、明暗、色彩与形态的关系是密不可分的。

3 形态本身

形态就是物体"外形"与"神态"的结合。对于立体构成而言，物体形态的内在本质因素，主要指形态自身所具有的机能、结构、组织、材质、形状、内涵等，这些都是物体外在现象成立的条件因素。物体形态本身是立体构成研究的核心，形态的基本元素包括点、线、面、体。通过对材质的认知与把握，可以更好地表达立体构成的作品形态。

立体构成的衍生

现代设计是一门科学技术与艺术相融合的学科，而立体构成教学训练的目的就是为进行立体造型设计打基础。需要明确的是，立体构成的学习、训练是提高、完善现代设计能力的重要手段。立体构成的构思不是完全依赖于设计师的灵感，而是把灵感和严密的逻辑思维结合起来，通过逻辑推理的办法，并结合美学、工艺、材料等因素，确定最后方案。

设计是包括立体构成在内并考虑其他众多要素，使之成为完整造型的活动。设计的领域非常广泛，它可分为建筑设计、工业产品设计、环境艺术设计、新媒体设计、动画设计、服装设计等，再细分还可以具体到室内设计中的家具设计、产品设计中的灯具设计、景观设计中的雕塑设计、新媒体设计中的影像设计等等，这些都与立体构成的学习密不可分。立体构成研究的内容是将涉及各个艺术门类之间的、相互关联的立体因素，从整个设计领域中抽取出来，专门研究它的视觉效果构成和造型特点，从而做到科学、系统、全面地掌握立体形态。

立体构成的学习

学习立体构成与学习平面构成是一脉相承的，在基础理论部分可以说是互通有无的，尤其是关于构成史的部分，在对构成发展过程的深入了解下，通过对世界大环境的认知，形而上地理解艺术与人类文明之间的关联，通过艺术家对人类物质世界和精神世界的探索，对传统的反抗，对未来的希望，从而进一步掌握现代艺术设计与立体构成的关系。

1 创造性思维训练

思维是人处理信息与意识的大脑活动，以思维的基本形式为标准分为逻辑思维、形象思维和直觉思维三种。思维能力是可以训练和培养的，创意思维并不是遥不可及的。创意没有法则，有的只是在不断积累当中总结的创意思维的加工方式。从平面的形转为立体的态，没有创造性和想象力是无法实现的，好的立体构成形态能使人产生突破时空的无限联想，时空观念则是创造立体空间的关键。

头脑风暴法又叫智力激励法，是在 1939 年由美国创新技法之父亚历斯·奥斯本首次提出，1953 年正式发表的。所谓头脑风暴，最早是精神病理学上的用语，而现在则成为无限制的自由联想和讨论的代名词，其目的在于产生新观念或激发创新设想。奥斯本及其他研究者认为，头脑风暴之所以可以激发创造性思维主要是因为以下原因：联想反应、热情感染、竞争意识、个人欲望，这四点可以有效提高讨论者的心理活动效率，自由畅所欲言，提出大量新观念。

基础篇

◆ **拓展训练：头脑风暴**

头脑风暴法的流程：对所有提出的设想编制名称一览表——用通用术语说明每一设想的要点（依次发表观点）——找出重复和互补的设想，并在此基础上形成综合设想——提出对设想进行评价的准则（集体讨论评价）——分组编制设想一览表（分组完成方案）。

训练目的	打破规则，突破思维限制，创造出新的灵感
训练要求	让学生寻找利用逆向思维法、交叉思维法、联想、对比、同构、解构、类比等方法（具体方法解析参照同系列丛书《平面构成必修课》），重新组合物象，创造出有新的含义的实例，可以是二维作品也可以是三维空间作品
表现媒介	图片、照片电子档
作业规格	A4横构图一页（作品名称、作品展示、作品分析、方法总结）
建议课时	3课时

◆ **学生作业范例**（图 1-18 ~ 图 1-27）

▲ 图 1-18　学生作业范例 1

▲ 图 1-19　学生作业范例 2

▲ 图 1-20　学生作业范例 3

▲ 图 1-21　学生作业范例 4

立体构成必修课

头脑风暴训练
班级：19风景园林3班
姓名：邹艺娜

作品名称：Avanguardia
创意分析：设计灵感来源于天鹅，整体造型非常别致，优美的弧度加上流畅的线条，从侧面看就像一只优雅的天鹅。
方法总结：将天鹅的形象和船的形象融合，从而形成美如天鹅的游艇。"天鹅"的整个头部被巧妙地当作游艇的控制塔，可以操作这艘庞然大物。在设计中，要能够运用这种方法，将两个不相关的事物通过一定的方式重新组合在一起，形成一个新的物体。

▲ 图 1-22　学生作业范例 5

头脑风暴训练
班级：19风景园林3班
姓名：刘逸凡

作品名称：辉柏嘉彩铅广告
创意分析：该组广告将辉柏嘉彩铅创造性地与生活中的实际物体相结合，比如红色消防车和红色彩铅，香蕉和黄色彩铅，又或者是彩铅组成了长颈鹿、鲨鱼的头部，表现了辉柏嘉彩铅广告的主题"TRUE COLOUR"（真实色彩）。
方法总结：近似联想法、同构整合法、交叉思维法、转换思维法。

▲ 图 1-23　学生作业范例 6

头脑风暴训练
班级：19风景园林3班
姓名：沈晓强

作品名称：交叉思维法
创意分析：（左到右，第一行开始）
1、某轮胎广告
拖鞋→防滑→鞋子→轮胎防滑性
轮胎（表面）→抓地力→汽车零件→抓地力好
2&3、某油漆广告
水果→自然、绿色、健康→食物→油漆的色
油漆→装饰、色彩→装潢材料→彩纯正而自然
4、环保广告
蒲公英→风、飘摇→植物、生态→风力发电
风机→电力生产→机器→发电环保
方法总结：单独将几乎毫无关联的东西放在一起进行交叉分析、想象，总能产生出一些具有创意的点子。

▲ 图 1-24　学生作业范例 7

头脑风暴训练
班级：19风景园林3班
姓名：徐诺亚

作品名称：动态结合
创意分析：便签条本身缺少美感，但设计师将便签条和纸雕结合在一起。
方法总结：在便签条被人一页一页撕掉的时候，日本清水寺的纸雕艺术品就显现出来，成为一个很好的文创产品。

▲ 图 1-25　学生作业范例 8

头脑风暴训练
班级：19风景园林1班
姓名：孙欣雨

作品名称：预防森林火灾
创意分析：对比联想法
方法总结：烟头与火柴上烧焦的部分是枯树的形状。告诫我们没有熄灭的烟头和火柴都可能会引发森林火灾，小小的细节会引发巨大的灾难，我们应当时刻注意。

▲ 图 1-26　学生作业范例 9

头脑风暴训练
班级：19风景园林3班
姓名：郭倩

作品名称：多功能座椅
创意分析：儿童餐椅设计成两用椅通过反向的方式来延长椅子的使用寿命，父母也能更好地见证孩子的变化过程。
方法总结：从人们的需求出发，利用逆向、超越平常的思维，展开设计。

▲ 图 1-27　学生作业范例 10

2 观察捕捉力训练

所谓的观察力是指具有辨析事物和资讯的能力,尤其是辨别事物和资讯细微差别的能力。观察力是有目的、有计划地辨析能力。大多数人对于自身周遭的事物通常都是看一眼或听一下就过去了,很少会有目的地去思考,也就更难在脑袋里留下深刻印象,只有对事物有正确的思考才会有深刻印象,当印象深刻后才会有敏锐的观察力,才能在司空见惯的事物现象中发现真理,进而能够辨识事物本质或资讯来源的真伪,甚至发明与创作。观察力越强,创造力越强。

◆ 拓展训练:点、线、面、体的关系

点、线、面、体是视觉抽象化的最基本式样元素,空间则是点、线、面、体的存在方式。点、线、面、体既有其特殊性也具有相对性,点连接形成线,线封闭形成面,面搭建形成体。根据人视觉感知的基本特点,在掌握和学习运用点、线、面、体这四大基本构成要素初期,以材料为媒介,我们可以尝试各种无序的组合、编排等方式,通过不断的实验达到形态元素最原始的心理体验。

训练目的	视觉感知训练、加强眼睛敏感度
训练要求	让学生寻找生活中的诠释点、线、面关系的实例
表现媒介	图片、照片电子档
作业规格	A4 构图 4 cm×4 cm 12 格
建议课时	2 课时

◆ 学生作业范例(图 1–28 ~ 图 1–35)

▲ 图 1–28 学生作业范例 11

▲ 图 1-29　学生作业范例 12

▲ 图 1-30　学生作业范例 13

▲ 图 1-31　学生作业范例 14

▲ 图 1-32　学生作业范例 15

▲ 图 1-33　学生作业范例 16

▲ 图 1-34　学生作业范例 17

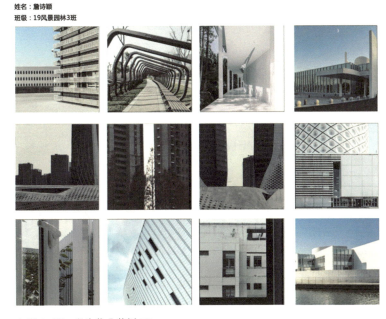

▲ 图1-35　学生作业范例18

3　立体空间形训练

不同的形以及形的质感、尺度、比例等关系的不同会给人带来不一样的视觉和情绪感受。圆润的弧线形，呆板的直线形，灵活多变的曲面；细线纤细，粗线粗犷，正圆完整，扁圆有方向；物象群化给人以向心和凝聚力，物象散置给人以混乱和无秩序感；这些都是形态比例带来的不一样的视觉感知。我们可以通过立体空间形态组合的训练去获得这种量感的能力。

◆ **拓展训练：立体空间形态组合训练**

主题定位——平面构思——空间建模——方法归纳

训练目的	锻炼空间感受，提升量感的能力
训练要求	让学生利用计算机软件建模，总结归纳出一大一小的正方体空间相互关联的模式（尽可能多角度多思维）
表现媒介	Sketchup
作业规格	A4横构图
建议课时	3课时

◆学生作业范例（图1-36～图1-43）

▲ 图1-36 学生作业模版

▲ 图1-37 学生作业范例19

姓名：袁佳俊
班级：19风景园林1班

组合模式一：空间与空间交错

位置、方向、冷暖、对比

▲ 图1-38 学生作业范例20

姓名：黄柯讷
班级：风景园林1班

组合模式：用空间创造空间

▲ 图1-39 学生作业范例21

姓名：文鑫钰
班级：19风景园林2班

组合模式一：空间的交叠产生新空间，位置

位置、冷暖、对比

▲ 图1-40　学生作业范例22

姓名：季舒琪
班级：19风景园林2班

组合模式一：空间内的空间

组合模式二：位置与对比

▲ 图1-41　学生作业范例23

姓名：郭 倩
班级：19风景园林3班

组合模式：空间重叠的空间

将大正方形分割成16个小正方形，用小正方形的1/4去重叠其1/16。再通过改变位置、方向、冷暖等产生对比和不同的视觉效果，形成视觉冲击。

▲ 图 1-42　学生作业范例 24

姓名：詹诗颖
班级：19风景园林3班

空间的旋转以及重叠

位置对比、色彩对比

▲ 图 1-43　学生作业范例 25

4 形式美法则训练

所谓"形式",一般是指物体的外观样式或结构,一般包含物体的形体、色彩、材质等。在形式与形式美的关系讨论分析中,有学者认为,形式为形式美提供基础,形式美是形式的升华。形式美法则是人们在创造美的过程中对美的形式规律的经验总结和抽象概括。主要包括:变化统一、对比调和、对称均衡、比例尺度、节奏韵律、联想意境等。在现代艺术设计中,形式美对艺术门类中的设计美感具有广泛指导意义,是一种审美的归纳总结。只要灵活运用加以创造理解,可以帮助设计初学者尽快掌握设计要素和组织间的规律,完成设计作品。

审美,原指对感观的感受,现指欣赏、领会事物或者艺术作品的美,现在审美重点落在了"美"上。美不是千篇一律,但也不是独树一帜。审美体验就是形象的直觉,不是盲从,是纯精神的移情。审美是在理智与情感、主观与客观相统一上的追求,这是一种扎根于自身文化修养、学识、见识、教养的高级"直觉"。关于形式美法则的立体构成训练也可以算是对艺术形式的一种创造性思维训练。

◆ **拓展训练:三维空间中的形式美法则**

探讨形式美法则,是所有设计学科共通的课题。平面构成中研究形式美法则与立体构成中研究形式美法则也是有所不同的。以建筑空间为例,视觉语言在建筑表现中无处不见,从配景选择、色彩搭配、技术运用等给视觉带来的冲击力,到创意的切入等等都遵循着艺术创作的一般规律。这些构成要素具有一定的形状、大小、色彩和质感,而形状又可抽象为点、线、面、体,建筑形式美法则就表述了这些点、线、面、体以及色彩和质感的普遍组合规律。

训练目的	形式美法则训练、感知空间组合美感
训练要求	让学生寻找三维空间设计作品中诠释形式美法则的实例,有主题地表达其规律
表现媒介	图片、照片电子档
作业规格	A4 构图 5 cm×5 cm 6 格
建议课时	2 课时

基础篇

◆ 学生作业范例（图1-44 ~ 图1-51）

姓名：刘媛媛
班级：19风景园林2班

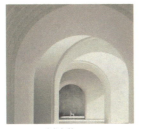 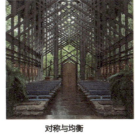

变化与统一　　　　　　对称与均衡　　　　　　节奏与韵律

图片来自微博 @ 设计艺客

▲ 图1-44　学生作业范例26

姓名：鲁妍琳
班级：19风景园林1班

变化与统一　　　　　　比例与尺度　　　　　　联想与意境

图片来自小红书APP

▲ 图1-45　学生作业范例27

姓名：罗子依
班级：19风景园林1班

变化与统一
图片来自搜狐图片

对称与均衡
图片来自百度图片

对比与调和
图片来自百度图片

▲ 图1-46　学生作业范例28

姓名：苏芳仪
班级：19风景园林1班

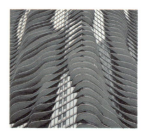

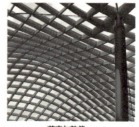

变化与统一

对称与均衡

节奏与韵律
以上图片来自微信

▲ 图1-47　学生作业范例29

姓名：孙欣雨
班级：19风景园林1班

变化与统一　　　　　　对比与调和　　　　　　联想与意境

▲ 图1-48　学生作业范例30

姓名：魏梦瑶
班级：19风景园林2班

对称与均衡　　　　　　变化与统一　　　　　　节奏与韵律

图片来自微博

▲ 图1-49　学生作业范例31

姓名：张静怡
班级：19风景园林1班

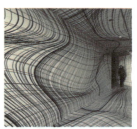

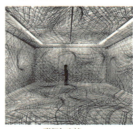

变化与统一　　　　　　对称与均衡　　　　　　联想与意境

图片来自小红书 APP

▲ 图 1-50　学生作业范例 32

姓名：周舒曼
班级：19风景园林3班

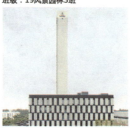

变化与统一　　　　　　节奏与韵律　　　　　　对比与调和

▲ 图 1-51　学生作业范例 33

原理篇

对形态的研究是基于我们对造型表达的需求，立体构成作为形态创造与造型设计的独立学科，是建筑设计、景观设计、室内设计、工业设计等设计行业的基石，甚至对当代新媒体艺术都起到虚拟造型设计的指导作用。

在实体空间塑造中，我们可以通过物体的构建来限定空间范围。

在遵循美学的设计原则下，将立体形态有规律地组织起来，使物体与空间组合出新的环境造型。

○ 关于形态　　034
○ 关于形式　　037
○ 关于空间　　040

关于形态

形态的含义：

"形"指的是形状，为物体外在呈现的可视的外在轮廓样貌；"态"指的是神态，为物体内在蕴藏的发展趋势在所处空间的影响下构建的精神体现。两者不可分割，共同诠释了"形神兼备"的艺术思维。

形态的分类：

1 自然形态

自然形态指的是不以人的意志为转移的自然法则下存在的客观事物，如山川、河流、沟壑、山石等。自然形态中又包括自然有机形态和自然无机形态。自然有机形态是指赋有生长机能的形态（图2-1）；自然无机形态是指自然法则中偶然形成的、独有的、没有生长机能的形态（图2-2）。

2 人工形态

人工形态是人类发展进程中形成的造物结果，如建筑、家具、服装、雕塑等。根据其造型特点又可细分为具象形态和抽象形态。具象形态的样貌形态符合造物对象的真实写照，而抽象形态抛去模仿现实的固有思维，重在利用几何观念概括视觉信息表达，形成观念符号。

其中，具象形态又分为写实具象形态及变形具象形态：

写实具象形态——完全遵循再现客观对象的真实外貌。（图2-3）

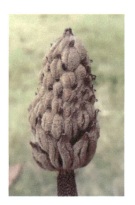

图2-1 广玉兰果实

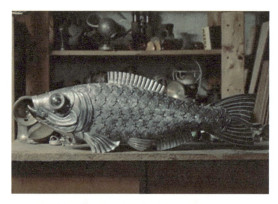

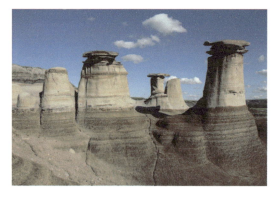

图2-2 加拿大恐龙谷石林地貌

图2-3 机械生物，爱德华·马蒂内（Edouard Martinet），法国

变形具象形态——通过夸张、简化等手法大致描摹出表现对象的样貌，并保持对事物较为清晰的辨识度。（图 2-4、图 2-5）

图 2-6　"矩阵光影"和"虚实之线"

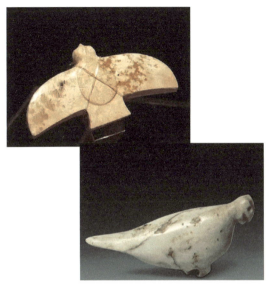

图 2-4　圆雕玉鸟，良渚文化出土器物，中国

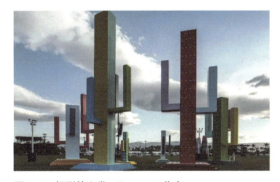

图 2-5　矩形仙人掌，Kovacs 工作室

图 2-7　装置 voltadom，斯凯拉·蒂比茨（Skylar Tibbits），麻省理工学院

而抽象形态也因造物神态的理性与感性体现被区分为理性抽象形态与非理性抽象形态：

理性抽象形态——强调结构、追求理性，处理不当会变得刻板单调。（图 2-6）

非理性抽象形态——赋有情绪的造型表现，感性知觉的创造，处理不当会显得杂乱无章。（图 2-7）

形态的感觉：

通过物体外在样貌及内化精神带给人的视觉刺激，从而作用于人的感官，映射出不同的生理或心理反应。总的来说，我们可以通过不同的观察对象感知到其形态的体量感、色彩感、空间感、错视感、

肌理感等。

1 体量感 体量感指的是形态的大小、规模、重量、程度等方面，可以是实际的物理量，也可以是心理感知到的一种感觉。我们可以通过对力量的营造，如推拉、对抗、挤压、膨胀等来表现体量。（图2-8、图2-9）

2 色彩感 形态的表达离不开色彩的渲染，色彩本身带有的不同情感，结合形态视觉的构造，可以增强造型的视觉效果，传递更丰富的情感信息。（图1-10）

3 空间感 我们通常把空间分为两类：物理空间和心理空间。物理空间为被实体所包围的、可测量的剩余范围。心理空间没有明确的边界，但却可以根据对周围形态的感知体验到内在的领域。（图2-11）

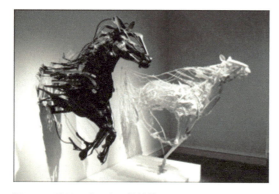

图2-8　骏马，萨亚卡·格兰仕

图2-11　装置空间，Esther Stocker，意大利

4 错视感 眼睛观察事物时产生的视觉关系错误现象，往往因为光影关系、物象重叠、视点的变动、空间的纵深、动静对比等因素导致。通过视觉矛盾制造特殊空间，增强视觉吸引力。（图2-12）

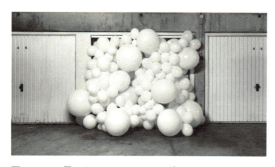

图2-9　入侵，Charles Pétillon，法国

图2-12　家居设计，佐藤大，日本

5 肌理感 肌理指的是形象表面的纹理，又称质感，是物体的材料属性之一，是物体表面的组织结构。我们对肌理的感知一般以触觉为基础，这种感知方式被称为触觉肌理。但人们经过触觉体验的长期积累，演化为不必触摸，在视觉上就能感受到肌理的不同，我们称之为视觉肌理。有效的选用材料，可通过材料的肌理质感去增强形态的立体感，丰富立体形态的表情（图2-13），在一些特殊构造

图2-10　粉色木棒装置，Ideo Arquitectura公司，西班牙

原理篇

图 2-13　酒瓶，产品肌理

物上体现肌理的情报意义（图 2-14）。

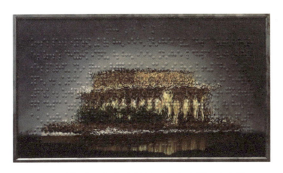

图 2-14　木板油画与综合材料，盲文系列，俞心樵

立体形态的特征：

平面形态是由长宽两个维度所构成的，在平面上可描绘出点、线、面等符号。当然，在平面维度上我们是可以表现出空间的纵深感，但这种深度是幻觉的，不是实际的深度。绘画、书写、印染、摄影等艺术行为都可以产生二维的形态。

与平面形态不同，基于我们所处的三维环境空间，我们的眼睛在瞬间能感知到的是一个静态的图像映射，而平面的表达是简单、快捷、直观的，所以三维空间中的瞬间感知就可以被描述为平面形式了。

实际上，在立体空间中，我们的眼睛是连动的，目光的移动使多个平面形象连续起来，所以我们可以从多个角度感知物体的形态。因此，学习立体构成需要我们具有雕刻家式的思维方式，去感知立体形态的特征。

1　实体量与空间的复杂性

立体形态需要利用实体材料构建在实体空间中，它是可以被多维度感知的，并拥有实在的空间量。所以在立体维度中塑造的形态以及它所表现的空间都具有复杂性。

2　形态与视点互动的复杂性

在我们观察某一形态对象时，观察者可以通过改变自己的位置去调整观察的角度及距离，形态本身与我们的眼睛因此产生了互动，被观察的对象便呈现出不同的形状。

3　光与形态的复杂性

在平面形态塑造中，光是使我们看见事物的先决条件；而对立体形态的构造来说，光不仅是使事物被看见的条件，其更重要的是可作为造型元素来使用。

4　材料体验对造型影响的复杂性

材料的感知在平面形态中是围绕视觉体验来进行活动的。在立体形态中，材料本身就参与了造物活动。其材质、肌理及组合或分割的空间感等，不仅是视觉化的感知，还与触觉感知相关联。我们通过对材料分析和加工过程的体验进一步拓展造型的可能性。

5　物理中心对造型形象的复杂性

在塑造立体形态的过程中，除了要考虑形式美感及在视觉心理上带来的平衡感，还需考虑造物的结果具有一定的稳定性。重量、重力、拉力等会影响材料在建构时的形态，如何能使作品"立得住"，这是平面形态不需要考量的内容。

关于形式

在立体形态构建中，美的产生是理性与感性的统一表达。需要在遵循美学的设计原则下，将立体形态有规律地组织起来，通过排列、分割、整合等手段将材料表现在三维空间中进行构建，以达到视觉上的愉悦。这种要遵循的美学原则主要包括对称与均衡、对比与调和、比例与尺度、节奏与韵律。

037

1 对称与均衡

对称是视觉上、物理上的绝对平衡，它是指在中心点或轴线两边配置同形、同量、同色的形态。根据形式特点可分为轴对称、回旋对称、旋转对称3种。对称满足了人们生理和心理上的对平衡的需求，对称的形态具有重心稳定和静止庄重、整齐的美感。（图2-15）

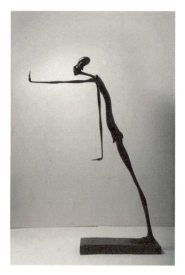

图2-16 平衡，雕塑，陈经毅，中国

图2-15 建筑摄影，Zsolt Hlinka，匈牙利摄影师

均衡与对称不同，对称是依靠形式上的相等、相同给人"严谨、庄重"的视觉体验，而均衡则是通过各种元素的组合使人在观感上呈现"稳"的感受，是一种"力"的平衡。它比对称更灵活，不像对称规律那样严谨。视觉中心并非一定在轴线位置，就像杠杆原理，为了两边的力量达到平衡，会随时调整支点的变化，通过力的相互牵制取得心理上的平衡感。（图2-16）

2 对比与调和

对比是指在造型过程中利用材料的大小、空间位置、质感等变化来衬托出彼此的特点。对比即变化的方式之一，可打破呆板且乏味的空间。它突出的是形态要素之间的对立性，通过对比使得形态要素的特性更加鲜明，增强立体形态对感官的刺激，增强视觉效果。合理运用对比可营造出富有生气、活泼、动感的三维造型。

调和即统一，是立体形态要素在构建过程中趋于一致的方法。制约着立体形态要素的变化，避免因过多对比出现难以把控的情形，如形态、大小、

图2-17 比一天还短暂，Sarah Sze

质感、色彩、肌理等多量变化时造成形态过于混乱与无序。这就需要我们在形态构成中找到可以弱化矛盾并将其大小、位置、材料等统一起来的契合点，最终达到各要素间的和谐，在不失形态个性的前提下更具统一的美感。（图2-17）

3　比例与尺度

在立体构成中，比例与尺度是指形体的部分与部分、部分与整体在数量上、体积上的比例关系，在此维度体现形态美感。

比例的形式美法则是指在整体形态中，要去考量如何使部分与部分之间或部分与整体之间构建出一种量度美感，在形式美法则的限定下产生优美的比例效果。像高低、长短、大小、粗细、厚薄、轻重等尺度是对所视对象进行相应的"衡量"，也是形体本身及其局部在整体情况下与周围环境特点相适应的程度。

物质世界中具有简单比例关系的形态反而使我们拥有优美的体验感，是经得起历史检验的规律。在立体构成中，有以下几种比例运用的形式法则：（图2-18）

A. 数理几何上的黄金比自古希腊时代就被公认为是最美的比。
B. 黄金分割三角形，即等腰三角形。
C. 黄金分割比矩形。
D. 各种数列分割。

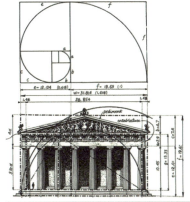
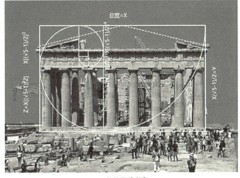

图2-18　黄金分割比

4　节奏与韵律

节奏是规则的、强有力的构成法则之一，是指音乐中节拍轻重缓急的变化，在立体构成中是指造型元素在位置、大小、方向、疏密、形态等方面有规律地组织时，引起的视觉心理的律动感知，及其所产生的动感。

韵律指的是节奏的变化形式。它将几何级数的变化规律谱写成节奏与节奏的间隔，使用重复的造型元素以强弱变化，从而产生优美的视觉韵律感。形态节奏与韵律可通过体量大小、构件的疏密、线面曲直、空间虚实等来进行交替、错落实现，也可以通过形态的重复、渐变、特异、黑白、强弱、连续、主次等关系来体现。我们在形态要素的组织上按照一定的比例与形式设计，并多次反复应用，就会在人的心理上和视觉上形成不同程度的印象加深作用，这种反复刺激会产生形式美的节奏韵律感。（图2-19～图2-21）。

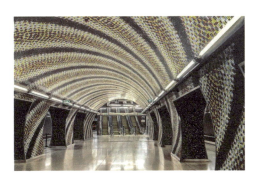

图2-19　斯德哥尔摩的T-Centralen车站

图 2-20　堆谐·云，Collectif Scale 团队，法国

图 2-21　JACOB'S LADDER 艺术装置，Gerry Judah，新西兰

关于空间

空间是由形与形之间所包围的空气形成的"形"，相对实体形态而言它是虚形。虽然我们触摸不到"实在"空间的形，但在视觉上，空间的"形"是可以被肯定的。

空间的分类：

1 物理空间

物理空间即实体所限定的空间包括物质空间、社会空间。物质空间：人与物赖以生存与活动的空间，由天然、人造景和物构成具象、可视的环境。社会空间：物质空间中，通过局部材料因素、造型风格、构成情调等综合构成的结果，通过观者的联想，主动构建出另一个富有时代特色的空间环境。

2 心理空间

心理空间是人在实际存在的环境中，由于知觉感受产生的心理容量，是一种自身感受到的空间。其本质为实体向周围的扩张，也就是空间的张力。这是人类知觉的实际效果。观测试验：让 3 名同学依次进入一间空教室就座。先让 A 同学进入教室随机选择一个座位坐下，B、C 同学进入教室就座的位置由他们自己选择。B 与 A 为好友，B 选择靠近 A 同学入座；C 与 A 互不相识，C 选择了离 A 较远的位置入座。这是由于人的心理感知引导了对物理空间的感受，同样，通过改变空间的其他因素（形态、色彩、材料等），也可以引导人的心理感知变化。

空间的心理感受：

空间通过多种因素对人的心理感受产生不同的刺激。最直接的因素为易于我们眼睛捕捉到的空间形态。不同的空间形状，会使人产生差异性的心理反应：

高而宽的空间给人以稳定、宽敞、博大的感觉，如大殿。

高而直的空间给人以向上延伸、升腾、神圣的感觉，如教堂、塔。

圆形空间带给人以圆滑、柔顺的感受，也会有向内收缩的凝聚力，如洞穴。

三角形空间却使人感觉倾斜、压迫且具有动感。

四方形空间会显得更有凝重、安定、坚固的感觉。

◆**拓展训练：空间感知训练**

1. 以不同形态的空间为造型基础，拍摄至少表现 3 种不同感受的空间。

2. 构图优美、主体恰当、色彩均衡、形神兼备。

3. 考虑表现形式与主体立意的契合。

训练目的	通过对不同的空间形态的观察，感知空间形态对人心理产生的情绪感受
训练要求	运用多种拍摄手法塑造空间，创作过程中要考虑构图形式美感，突出主体、善用陪体，画面色彩均衡
表现媒介	照片电子档
作业规格	不限定比例，画面清晰
建议课时	4 课时

实训篇

立体构成的塑造离不开对材料的加工，材料的特点决定了立体构成的形、色、肌理等外在的表达，其材料的质地也会对结构的牢固及稳定性产生影响。所以对材料的研究在立体构成的学习中是必不可少的，只有对材料进行详细的了解才能选择适当合理的加工方式，才有益于立体造型的表达。

　　立体构成的实训练习，可以从最基础的"半立体构成"开始着手，通过卷曲、折叠、切割、挖孔等手法从平面的形态向三维空间过渡，这是从平面到立体的最基础的过渡练习。"线材"在立体造型里往往以群化的形式出现，在长短、粗细、疏密等的变化下产生丰富的视觉冲击力，体现形式美感；"面材"是视觉上最有效的载体，面有曲面和平面之分，在三维空间概念下的面是有厚度的，其构成的位置、方向、角度的变化因素都非常重要；"块材"是线与面的结合体，具有长度、宽度和厚度，具有体积感和重量感，其构成讲究造型的刚柔、曲直、大小等因素的变化以及空间的对比等。

关于材料	044
关于实践	049
立体构成综合设计	070

关于材料

在立体造型活动中，材料作为表达形态情绪的物质条件，其形状、颜色、肌理等因素影响着我们的视觉感官。如何通过材料的属性有效构建立体形态，亦是立体构成所要探讨的课题。

生活中的物质材料种类丰富，但总体上可以分为两大类：自然材料和人工材料。自然材料是大自然所赠予的，没有经过人类的加工，如木材、石料、泥土、皮毛等。人工材料是人类通过一定技术手段将自然材料加工和提炼后形成的新物质结构，如金属、塑料、玻璃等。这些材料各具特色，由于材料本身结构方式的差异，呈现出不同的样貌，带给我们的心理感受也丰富多彩。

要有效使用材料进行形态塑造，首先要考虑材料的结构特性，然后通过适当的加工方式来完成视觉上的审美构建，所以这就要求我们需对各种材料获得心理体验。材料体验的目的是去感受不同材料在心理反应上产生的差异。在立体构成活动过程中，大量的材料使用及加工实验，会使我们增加对材料的认知，并能合理针对不同材料选用恰当的加工方式。

材料的特性：

1 材料的力学特性

在外力的作用下，材料会发生形变，如重力会使处在形态下方的材料受到负荷产生挤压变形；拉力会使材料受到拉伸从而导致结构脆弱的部分发生破坏等。

2 材料的视觉特性

同样的材料在不同加工方式的处理下会呈现出独特的质感，如木材的加工可以使用刨、雕刻、抛光等方法使其变得平整、有起伏或光滑，也可以在其表面着色改变原有的色泽，但总的目的是通过改变材料的肌理、色彩结构，使其符合我们的审美需求。

材料的加工：

立体空间的造型需要借力于多种材料的使用，材料的使用必定要经过适当的加工。根据材料的特性，我们可以选用不同的加工手段，因材施法才能达到事半功倍的效果。如：针对纸类材料，我们可以选用剪、折、弯曲等加工方式；而对于硬质金属材料，我们倾向选用锻压、电镀、抛光、拉丝等加工手段。所以，对于材料的熟悉是非常有必要的。

材料的种类：

1 纸类材料

纸类是最便于取材和加工的材料，其表面肌理质感具有单纯性，很容易获得视觉统一化的效果，是学习立体构成理想的材料之一。首先，它容易折叠和切割，并且韧性和硬度兼备，可制作成曲面、曲线等有弧度的形态；它又可被加工成直线、直面等具有支撑力的形态结构。其次，它价格便宜、环保可再生，无须特殊的加工工具和黏合材料。

纸的种类繁多，在设计中常见的纸类有胶版纸、铜版纸、牛皮纸、瓦楞纸、美术用纸（宣纸、水彩纸、图画纸）等。（图3-1、图3-2）

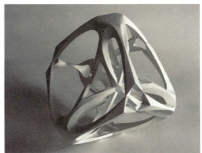
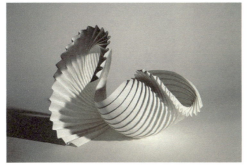
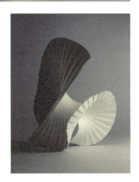

图3-1 立体纸塑，Richard Sweeney，英国

图3-2 纸浆雕塑，Adam Frezza & Terri Chiao，美国

2 泡塑材料

塑料主要是以合成树脂为主要成分，加入增塑剂、稳定剂、抗氧化剂、阻燃剂、着色剂等添加剂，经加工成形的塑性（柔韧性）材料或经固化交联形成的刚性材料。大多数塑料质轻、耐冲击性好，具有较好的透明性和耐磨耗性。塑料在高温高压下具有流动性，容易成形，且着色性好，加工成本低。

泡沫塑料是以气体为填料的复合材料，它是以塑料为基本组分，并含有大量气泡的聚合物材料。具有隔热、质轻、吸音、防震、耐潮、耐腐蚀等良好性能，也是立体构成作业中最方便的选用材料。（图3-3、图3-4）

图3-3　一个生命的时光胶囊，罗纳德·范德·梅斯，荷兰，MDPE塑料购物袋，PVC空气管，气泵，行动探测器，铜

图3-4　Aqua-scape塑料装置，F.A.D.S + fujiki工作室，英国

3 布绳材料

绳与布是具有柔软特性的材料，质地细软富有垂感，常借助与硬质材料的组合构筑形态。常用编织、缠绕、裁剪、抽纱、镂空等手段对其进行造型。（图3-5）

图3-5　彩虹之光，Gabriel Dawe，墨西哥

4 竹木材料

竹、木、藤条是天然的造型材料，它们既有较高的强度，也有一定的韧性。虽属易加工的材料，但会受到温度、湿度等环境条件的影响，从而发生扭曲、膨胀、干裂等情况。可通过打蜡、刷漆等手段以达到防护的效果。因其种类的不同会呈现出不同的天然纹理，外表美观，质地温和古朴。（图3-6）

图3-6 飘，范承宗，中国台湾

5 泥石材料

通常，我们在立体构成练习中使用到的都是一些方便的泥石材料，如陶土、水泥、石膏粉等。这些材料可进行加水搅拌形成浆体，通过在空气或水中硬化来造型。还可掺入砂、石等材料进行混合。

这些材料本身就可以形成丰富的造型，也可综合其他材料进行表现。那些坚硬的石材也可以通过雕刻、锯切、研磨、烧毛、抛光等手段进行加工，加工工具需要更高的成本。（图3-7、图3-8）

图3-7 我想飞进天空，葛鹏涛，300 cm×300 cm，2018年，装置，当代陶艺

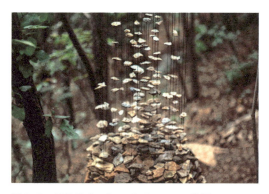
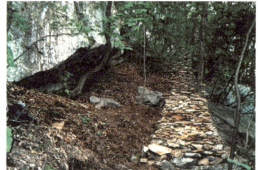

图 3-8　悬浮艺术，Cornelia Konrads，德国

6 金属材料

金属材料具有光泽和一定的延展性，可形成丰富的造型，有较强的视觉感。金属的种类很多，常见的金属有铁、铝、铜等。根据颜色分类，可分为黑色金属和有色金属。根据密度分类又可分为轻金属与重金属。当然像金、银及铂族金属因提纯困难被归类于贵金属的行列，价格比一般常用金属昂贵。因此在雕塑造型的活动中，常以钢、铁、铜、铝、铅为主，它们的成型常以线、棒、条、管、片、板等形状为主。受特定加工设备的制约，对金属材料的加工基本上为切割、弯曲、打造、组接、抛光等。（图 3-9）

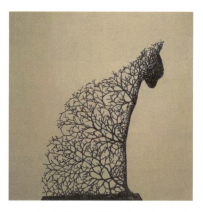

图 3-9　金属动物雕塑，Kang Dong Hyun，韩国

7 玻璃材料

玻璃是一种古老的建筑材料，是无机非金属材料，是一种非晶态固体，属于混合物。玻璃广泛应用于建筑物，用来隔风透光。在玻璃中混入金属的氧化物或者盐类可使其表现出不同的颜色，其加工方式有熔制、切割、打磨等。（图 3-10）

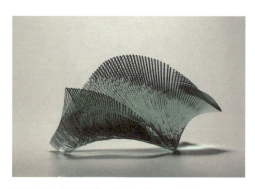

图 3-10　几何雕塑，Niyoko Ikuta，日本

关于实践

半立体构成

平面是立体形态的根基,半立体空间的构成是二维平面向三维空间过渡的造型形式,是连接平面构成与立体构成的桥梁,又称二点五维构成。半立体构成是以平面为根基继而在之上进行立体化表现。因半立体构成的基础为平面,所以它的基本材料可以为任何种类的面材,半立体构成造型也可以附着于其他平面上并成为其构件。

半立体构成的特点:

1 观察角度

立体造型适于从多个角度观看,而半立构成体造型的最佳观察角度来自造型的正面,其环视性不强。平面上凸起的形状在光的影响下,其产生的明暗与虚实关系会呈现不同大小的空间。(图3-11)

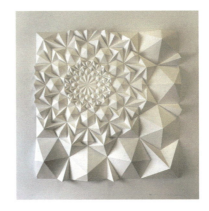

图3-11 纸塑,Matthew Shlian,美国

2 造型尺度

半立体造型在深度塑造上受到平面的一定程度上的制约，它的凹凸形态需脱离该平面，但在尺度观念上类似浮雕一样，脱离平面的尺度范围较立体造型会进行短缩处理。（图3-12）

图3-12 镶嵌折纸，Kusudamas，俄罗斯

半立体构成的加工：

半立体构成加工的最便捷的材料是纸类材料，容易取材和加工。可选用有一定支撑力的纸张，通过折压、切割、翻转等加工方法将平面材料制作出立体的效果。

1 折压

（1）直线折压：在平面上设计一条线或多条直线，用美工刀划出线痕（不要切断），沿线痕进行折压。折线两侧的面形成一定的夹角，从而呈现出立体感。（图3-13）

图3-13 直线折压半立体构成，图片自制

（2）曲线折压：在平面上设计一条或多条曲线，用美工刀划出线痕（不要切断），沿线痕进行折压。折线两侧的面形成一定的夹角，从而呈现出立体感。（图3-14）

图 3-14　曲线折压半立体构成，图片自制

（3）曲面弯曲：将平面弯曲成曲面，如圆柱、圆锥等。（图3-15、图3-16）

图 3-15　曲线弯曲半立体构成，图片自制

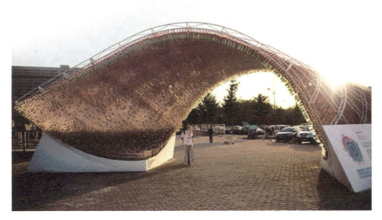

图 3-16　Cola-bow，槃达设计公司，中国

2 切割

先对平面进行切口,再沿划痕线折压成为立体面,切割线可以是直线或曲线。我们可以对平面进行单次切割或者多次切割。多次切割时,切割线的设计可依据平面构成的重复、渐变、发射、对比、特异等构成形式来安排,从而形成更丰富的造型,必要时可以将多余的平面挖切去掉。(图 3-17、图 3-18)

图 3-17 切割与折压半立体构成

图 3-18 学生作业

3 翻转

将平面分切,使其形成圈、带等条状面,借助外力使其进行弯曲翻转。弯曲形成的流畅弧线具有动态美感,扭转的平面又体现了线条的弹性,增强了视觉美感。(图3-19)

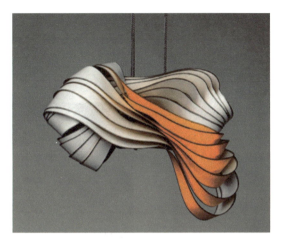

图3-19 冻结的运动

◆拓展训练:半立体构成

1. 多折:在平面上绘制设计图,用美工刀沿设计线稿进行划痕处理(不切断),沿划痕进行折叠,使之表现出半立体效果。

2. 单切多折:在平面设计单一切口,在有限空间内为平面提供可变化性开口,并结合折叠手段使其产生半立体造型。

3. 多切多叠:在平面上设计多条切割线,切割线的设计可依据平面构成的重复、渐变、发射、对比、特异等构成形式来安排。对平面进行多次切割后结合折叠、弯曲等手法进行造型,体现半立体构成的空间感。

4. 可采用有色纸、特种纸、PVC塑料片等。

训练目的	通过切割、折叠等手法感知脱离平面的造型表现
训练要求	对纸面进行适当切割、折叠,需要形成不同折面
表现媒介	图片、照片电子档
作业规格	6张10 cm×10 cm的纸张,完成后装裱于8开黑卡纸上
建议课时	2课时

线材立体构成

根据线材的形态特点来看,它纤细单薄,在空间中的可视性较弱,所以在构成设计中常以群化的形式出现,线群的积聚可形成面的效果。我们通过改变线材的粗细、长短、角度、方向、曲直使其产生丰富的形式美,且通过群化的力量来增强视觉冲击力。

从线的造型特点和性能来看,线材又可分类为软质线材、半硬质线材和硬质线材。软质线材如棉、麻、丝、化纤、软塑料管等,它们不可独立成型,需要借助其他框架来进行造型,框架的形态在一定程度上也决定了其造型的美感和特色。半硬质线材如铁丝、铜丝、铝丝等金属线材有独立的可塑性。硬质线材

如金属、玻璃、木、硬质塑料等可利用支点完成造型。所以在线材中，我们可根据材料的软硬来选择特有的加工方式。

线的特征：

（1）线的粗细

粗线会显得强壮有力，而细线显得纤弱、细小。较粗的硬质线材具有直立性，可视性较强，在感官上显得坚硬、有力。细而软的线材只能附在框架上进行造型展现，框架的形态制约并引导软质线材造型的美感和特色。（图3-20）

（2）线的曲直

直线具有理性、直接、硬朗的气质，垂直方向直线群容易使人产生升腾、挺拔、庄严的感受。水平的直线则体现出平坦、宁静、延展和永恒。倾斜的直线形态充满动感和速度感。

曲线和直线相比温婉而富有弹性，动感十足，曲线之间的组合形成的节奏和韵律感更强。（图3-21）

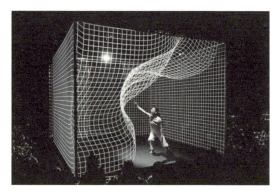

图3-21　生成技术

线的质感：

顺滑的线条给人以温和、细腻的感受；波折的线条给人以冲动、警觉的感受；粗糙的线条带给人粗犷、古朴的感觉。（图3-22）

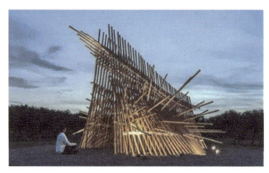

图3-20　竹木空间，范承宗，中国台湾

图3-22　飘，范承宗，中国台湾

线材构造：

（1）框架构造

框架构造是将线材与线材之间通过黏结、焊接等节点加工手段进行连接，使线材之间搭建出稳固的形态。在建筑设计中，常用多个框架单元构成建筑的"骨骼"。

框架空间维度的体现要依靠线框的组合得以实现，基本线框的设计可在形状、材质上寻求多变。形状的设计可为方形框、圆形框、多边形线框等。线材形态可以是直线或曲线造型，可以是粗线或者细线，可以是长线或短线。线材的材料可以是木质线材、金属线材、塑料线材等。设计好的基本线框可以通过重复、渐变等形式将线框群化并形成空间。基本框架在规律的变化之下，在一定节奏感的变化统一中可使形态富有视觉感。（图3-23）

（3）网架构造

网架是指采用一定长度的硬质线材，以铰接构造将其组合成三角形，再以三角形为基本单位组合而成的构成。利用单元基本形向空中各方向连续扩展，创造新的形态。利用组成三角形杆件的不同长度来创造富于变化的形态。连续构造是指摆脱框架的束缚，进行自由的连续构成。线的连续运动形成的形态可以是抽象的形态也可以是具象的形态，设计时应注意线条的流畅度。（图3-25）

图3-23 框架构造吊灯

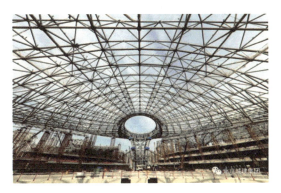

图3-25 北京新机场航站楼钢网架

（2）垒积构造

垒积构造所使用的线材要有独立的造型能力，一般选用硬质线材实施层层堆积，固定的方式采用焊接、粘连、捆绑、索扣、插接等方式，增强结构的稳定性。在造型过程中要考虑线材长短比例、间隔宽窄尺度，排列方式的变化可以体现形体的节奏与韵律感。（图3-24）

（4）拉伸构造

软质线材及半硬性线材易受力弯曲，若施以拉力则可以在形态中表现出很强的反抗力。所以，可以将线材作为结构中的受力部分去分解力，不仅可以稳固构筑物，还可节省材料，体现审美元素。图3-26为斜拉桥的受力部分。

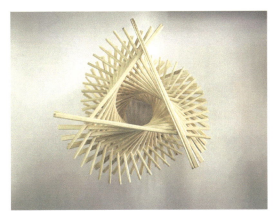

图3-24 垒积构造

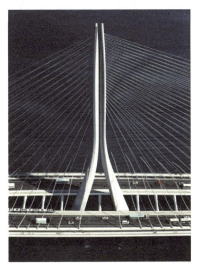

图3-26 桥

（5）线织面构造

设计线群的排列，使其组织成平面或曲面。编织或排列出的面可借助框架形成一定的空间形态。根据线的材料特点，采取适当的方式来固定线或线织面，用于固定的框架要有足够的强度与支撑力，保证不被线拉伸变形。（图3-27）

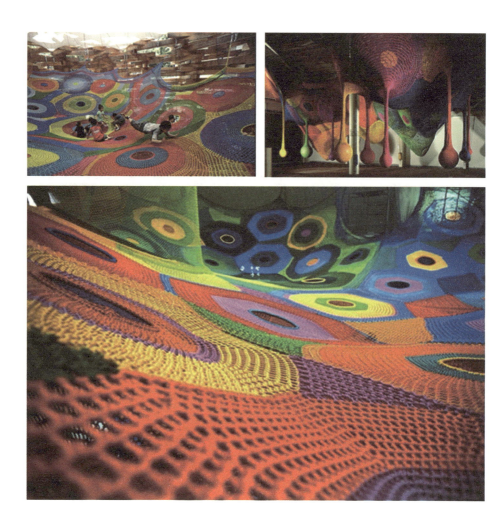

图3-27 手工编织的游乐场，Toshiko，日本

学生作业案例欣赏（图3-28～图3-51）：

▲ 图3-28　学生作业案例1，18动画2班　江诺妍

▲ 图3-29　学生作业案例2，18动画2班　曹　颖

▲ 图3-30　学生作业案例3，18动画2班　陆　煊

▲ 图3-31　学生作业案例4，18动画2班　江诺妍

▲ 图3-32 学生作业案例5，18动画2班 陆雨琪

▲ 图3-33 学生作业案例6，18动画2班 蒋 雯

▲ 图3-34 学生作业案例7，18动画1班 江珍悦

▲ 图3-35 学生作业案例8，18动画1班 钱佳奕

▲ 图3-36 学生作业案例9，18动画1班 华 雪

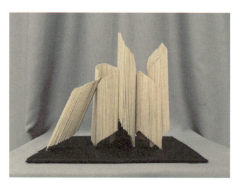

▲ 图3-37 学生作业案例10，18动画1班 马 战

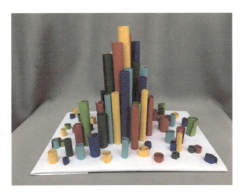

▲ 图3-38 学生作业案例11，18动画2班 蒋 雯

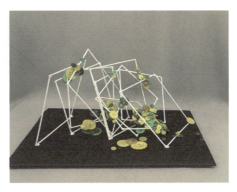

▲ 图3-39 学生作业案例12，18动画2班 许宇玢

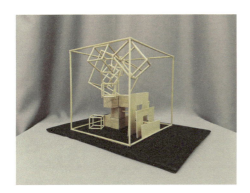

▲ 图3-40 学生作业案例13，18动画2班 余诗慧

▲ 图3-41 学生作业案例14，18动画2班 郑清尹

▲ 图3-42 学生作业案例15，18动画2班 卢 瑾

▲ 图3-43 学生作业案例16，18动画2班 张耘瑞

▲ 图3-44　学生作业案例17，18动画2班　李星洁

▲ 图3-45　学生作业案例18，18动画2班　李恒建

▲ 图3-46　学生作业案例19，16动画2班　吴冯烨

▲ 图3-47　学生作业案例20，18动画2班　崔童欣

▲ 图3-48　学生作业案例21，18动画2班　张昱雯

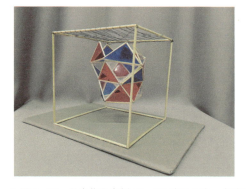

▲ 图3-49　学生作业案例22，18动画2班　余诗慧

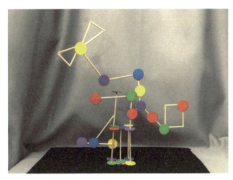
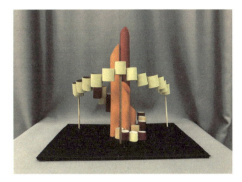

▲ 图3-50　学生作业案例23，18动画2班　韦　钰　　　　▲ 图3-51　学生作业案例24，18动画1班　张　欣

◆ **拓展训练：线材立体构成**

1. 选择任意线材，进行材料分析。
2. 对所选同一种线材提出多种构造方式的假设。
3. 立体形态应兼备形式美感与稳定性，体现其物理重心和意象动态的统一。

训练目的	可通过对线材的形态、材料的研究，结合相应的构造手法进行符合审美标准的立体造型
训练要求	选择任意线材，通过对材料加工方式的分析，采用合理的结构方式，构成新形态
表现媒介	图片、照片电子档
作业规格	立体造型的平面维度基础为30 cm×40 cm左右
建议课时	4课时

面材立体构成

面的特征：

面的特征主要由其外轮廓及表面质感来体现，其外轮廓的形状能最直接地体现出面的情感。方形的面给人以坚定、明确、理智、稳定的心理感受；圆形的面显得圆润、饱满、动感，富于流动与变化；三角形的面给人以锐利、尖刻、刺激的感觉。在面的构成中，我们还可以借助调整面的方向、角度、大小等来进一步增强情感的表达。

面的造型方法：

（1）折板构造

在平面上做平行线，每隔一条线折成"山"，剩余凹陷成"谷"，这就是简单的折板技法。在此基础上加以切割再进行折叠，就可创造出有秩序的复杂形态。（图3-52）

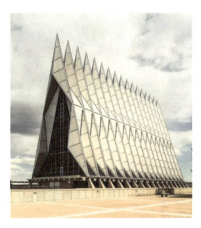

图3-52　美国空军学院礼拜堂

（2）薄壳构造

壳是一种曲面形的构造，这种壳形结构的优点是可以把受到的压力均匀地分散到物体的各个部分，壳体能充分利用材料强度使单位面积受到的力减少。因此许多建筑物屋顶的构造都运用到了薄壳结构的原理。根据曲面形态，可将壳形结构分为筒壳、圆顶薄壳、双曲扁壳和双曲抛物面壳等。造型过程中可通过对曲面的切割与组合，形成有造型韵律感的美观弧面，并保有共同的力学特征之美。（图3-53）

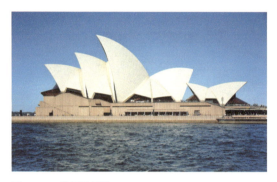

图3-53　悉尼歌剧院

（3）插接构造

插接构造就是将面材进行切口，再将其他面材进行插接，从而使面与面之间形成夹角转面，塑造出立体形态。这种组接方式有利于拆装，可以由简到繁、由少到多组织，丰富层次变化。（图3-54）

图3-54　学生作业1

（4）层积构造

层积构造是指按一定的规律和秩序将面进行连续排列，在空间中形成流畅的组合变动，就能产生各式各样面的组合形态。面与面的聚集表现主要是通过粘贴、焊接等加工手法制作的。层积组织主要是根据重复和渐变这两种形式规律进行造型，也可通过层面的位置方向和角度变化，使层面组织的形态更加丰富、生动。（图3-55）

图3-55　学生作业2

（5）曲面翻转构造

曲面翻转构造是将面材进行的弯曲和翻转造型，使平面在立体空间中发生方向、角度上的变化，进而构成一定深度的立体造型。（图3-56）

图3-56　悉尼温亚地铁站内的艺术装置

（6）面体构造

多个面包围的空间可以形成体，平面的形状和数量也决定立体形态的外在样貌，面越多，由面组成的体就越接近球的多面体形态。根据构建多面体的平面特征及面之间的关系，可将多面体构造分为柏拉图多面体（正多面体）、阿基米德多面体和不规则多面体。

① 柏拉图多面体

柏拉图多面体是利用以直线段为边长的正多边形构成的面进行重复组合成的多面体。由且只由一种正多边形的面构成,主要有以下几种:正四面体、正六面体、正八面体、正十二面体、正二十面体。(图3-57)

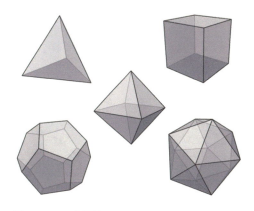

图3-57　正多面体

② 阿基米德多面体

阿基米德多面体是由超过一种正多边形组成的多面体,每个面的边长相等。如:截角八面体是一种由6个正方形和8个正六边形组成的,共有14个面。(图3-58)

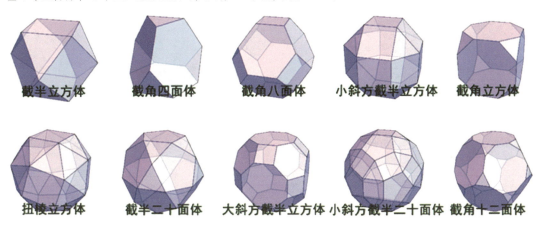

图3-58　阿基米德多面体

③ 不规则多面体

不规则多面体是在多面体的基本形上加工而形成的新的形态。可以通过对多面体基本形的角、边、面进行处理,比如进行凹凸加工变化,使其变化丰富多彩;也可以通过对多面体结构的变化进行新的不规则多面体的创造。(图3-59)

图3-59　不规则多面体

学生作业案例欣赏（图 3-60 ~ 图 3-73）：

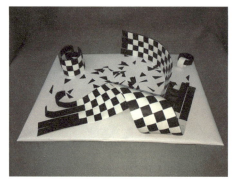

▲ 图 3-60　学生作业案例 25，18 动画 2 班　蒋　雯

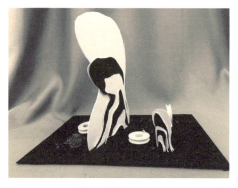

▲ 图 3-61　学生作业案例 26，18 动画 2 班　张　哲

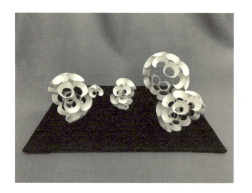

▲ 图 3-62　学生作业案例 27，18 动画 1 班　高家辉

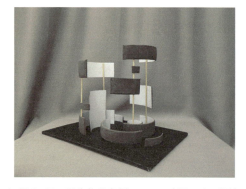

▲ 图 3-63　学生作业案例 28，18 动画 2 班　郑清尹

▲ 图 3-64　学生作业案例 29，18 动画 1 班　王淞渭

▲ 图 3-65　学生作业案例 30，18 动画 2 班　王子萱

▲ 图3-66 学生作业案例31，18动画1班 陈 颖

▲ 图3-67 学生作业案例32，18动画2班 徐 冉

▲ 图3-68 学生作业案例33，18动画2班 卢 瑾

▲ 图3-69 学生作业案例34，18动画1班 赵 薇

▲ 图3-70 学生作业案例35，18动画1班 权千钰

▲ 图3-71 学生作业案例36，18动画1班 吴梦梦

立体构成必修课

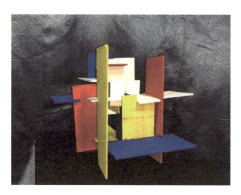

▲ 图3-72 学生作业案例37，18动画1班 高家辉

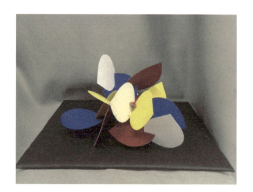

▲ 图3-73 学生作业案例38，18动画1班 石思宇

◆ **拓展训练：面材立体构成**
1. 选择任意面材，进行材料分析。
2. 对所选同一种面材提出多种构造方式的假设。
3. 立体形态应兼备形式美感与稳定性，体现其物理重心和意象动态的统一。

训练目的	可通过对面材的形态、材料的研究，结合相应的构造手法进行符合审美标准的立体造型
训练要求	选择任意面材，通过对材料加工方式的分析，采用合理的结构方式，构成新形态
表现媒介	图片、照片电子档
作业规格	立体造型的平面维度基础为 30 cm×40 cm 左右
建议课时	4课时

块材立体构成

块材综合表现了线与面、块材的形态多样，在立体构成中，我们大致可以将块材分为几何块材和非几何块材。常见的块材又有实心和空心之分：实心材料内部充实，有的密度大、质量重，如石块、铁块；有的密度小，质量轻，如木块、泡沫塑料块。空心材料可以通过线材或面材的围合构成块材，也可以通过特殊加工手段制造空心体块，如使用铸造、吹制、镂空、模压等技术制作块材。（图3-74）

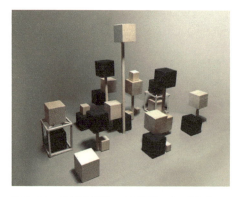

图3-74 块材的搭建，16动画1班 吴纪伟

块材的特征

块材不同于线材和面材，块材往往是封闭的实心体，虽然其中也依靠线与面来进行呈现，但块材在空间中占有一定的体积，兼备长、高和深度。块材本身就是实实在在的立体形态，具有很强的体量感。

块材的加工

（1）单体变形

所有体块造型的设计都是基于块材单体本身。单体的变形是丰富块材形态的有效方法之一，可以使用扭曲、膨胀、倾斜、盘绕等方式对基本体进行形变，使单调的一些几何体向有机体转化，从而呈现感性之美。（图3-75）

图3-75 单体变形案例

（2）减法创造

减法创造主要指对基本形体进行分割、打散、切削而创造成新的形体，传达新的意义。（图3-76）

（3）加法创造

通过对相同或相似的块材采用堆积、拼贴、堆叠、捆扎、榫接等方式将单体形态进行累加组合，从而形成新的立体形态。进行加法创造时可在位置、数量或方向上进行调整，采用重复、渐变、对比等排列方式，以产生节奏和韵律感。（图3-77）

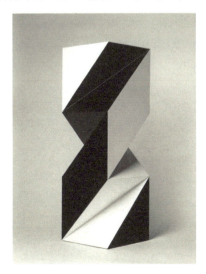

图3-76 减法创造案例

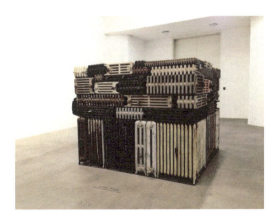

图3-77 加法创造案例

学生作业案例欣赏（图 3-78 ~ 图 3-87）：

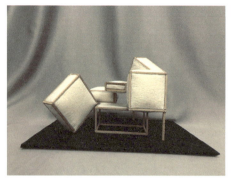

▲ 图 3-78　学生作业案例 39，18 动画 1 班　高家辉

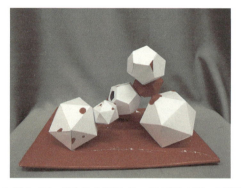

▲ 图 3-79　学生作业案例 40，18 动画 1 班　王淞渭

▲ 图 3-80　学生作业案例 41，18 动画 1 班　刘叙延

▲ 图 3-81　学生作业案例 42，18 动画 1 班　华　雪

▲ 图 3-82　学生作业案例 43，18 动画 1 班　权千钰

▲ 图 3-83　学生作业案例 44，18 动画 1 班　江珍悦

▲ 图 3-84　学生作业案例 45，18 动画 2 班　徐银伟

▲ 图 3-85　学生作业案例 46，18 动画 2 班　赵　薇

▲ 图 3-86　学生作业案例 47，18 动画 1 班　吴梦梦

▲ 图 3-87　学生作业案例 48，18 动画 2 班　杨崙雯

◆ **拓展训练：块材立体构成**

1. 选择任意块材，进行材料分析。
2. 对所选块材提出多种构造方式的假设。
3. 立体形态应兼备形式美感与稳定性，体现其物理重心和意象动态的统一。

训练目的	可通过对块材的形态、材料的研究，结合相应的构造手法进行符合审美标准的立体造型
训练要求	选择任意块材，通过对材料加工方式的分析，采用合理的结构方式，构成新形态
表现媒介	图片、照片电子档
作业规格	立体造型的平面维度基础为 30 cm×40 cm 左右
建议课时	4 课时

立体构成综合设计

综合实训作业过程化演示。
命题：

训练目的	通过对线材、面材及块材的形态、材料的研究，结合相应的构造手法进行符合审美标准的立体造型
训练要求	1. 选择任意线材、面材及块材，通过对材料加工方式的分析，采用合理的结构方式，构成新形态，体现其过程化创作方式及成果 2. 过程化步骤要求： 构思草图——预设三维建模方案——材料选用及分析——立体形态搭建
表现媒介	图片、照片电子档，实物模型
作业规格	不限
建议课时	8课时

作业成果演示（2019级学生作业成果，图3-88~图3-95）：

此平面图以梵高的《星月夜》为设计灵感，意在创造一个梦幻的、充满变化的空间。平面图在最初构思时，选取了三角形和圆形作为基本单元，三角形由画中的柏树演变而来，圆形则代表着天空中飞卷的星云。斜线的引入有意地穿过各个图形，使空间更具流动性和统一性。色彩的加入，使整个画面传递出静谧与温暖。

平面图至立体模型的转化是让我思考已久的一个过程，单一的体块虽然能展现平面图的大致轮廓，却不免显得太过厚重。为了让空间更加通透，我选择了片状的、具有些许厚度的体块，通过叠加、交汇、部分弯曲，将平面图中的三角形、圆形和斜线表达出来。同时，参考《星月夜》的配色，选用深蓝、浅蓝、中黄、浅黄为模型上色，从而塑造出一个外观十分轻盈、梦幻的空间，也实现了空间的流动性。

我在建造模型的过程中注意到，弧形的片状体块依平面图而建时，上下弧形相交会恰巧出现类似投影的效果，因此，我将光影元素融入进了立体模型中。模型的底面保留部分平面图形，稍作修改，使它们与模型相对，创造出和谐统一的光影效果。

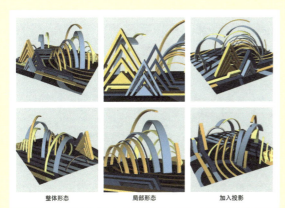

整体形态　　局部形态　　加入投影

关于材料的选择，考虑到立体模型中体块的厚度、弯曲程度以及上色需求，我采用了可弯曲、易塑性、硬度适中的3 mm厚PVC雪弗板。为了使模型的美观度更高，我还用到了黄、蓝色系的卡纸和丙烯颜料。

关于制作实体模型的过程，我首先参考平面图和SU模型用彩色卡纸进行了底板图案的拼贴。接着，通过测量模型各个体块的尺寸来按比例剪裁雪弗板，进行上色。我在上色过程中遇到了一些麻烦，由于雪弗板表面十分光滑，丙烯颜料难以涂抹均匀，所以我临时买到了砂纸对雪弗板进行打磨，由此解决了这一难题。最后就是雪弗板与底板的黏合，过程中要注意处理好空间关系，遵循形式美法则。

这次的小模型设计和制作是一次非常有趣的经历，它为我提供了极为自由、无边际的想象空间，让我体会到了艺术本身的魅力。

模型制作过程

模型局部展示

▲ 图3-88　学生作业成果1

立体构成必修课

平面图的设计构思：以盛开的花朵作为主要元素，将花朵的花蕊进行串联，铺满整个纸面。用抽象化的方式，将花朵的花瓣以矩形的形式呈现，用放射形线条表达花朵盛开的感觉。空白部分用不同样的圆形和椭圆形进行填充，使整个平面图达到一种平衡。

平面到立面的转化，空间构造的设计说明：平面图是以花的元素为主题的，如何将花朵做成立体的呢？将平面的花朵进行搭建，至少两片平面的花朵在地面上就可以搭建成一个立体的三角构架。类似于圣诞树的样子，整个空间构架是以平面的花朵搭建成一个大的三角形构架，层层叠加。最底层的花朵最多，要承受上半部分的重量。越往上，花朵的数量越少，形状也越小。在花朵元素上加上绿叶，增加层次感，丰富整个作品，增添趣味性。

材料选择和加工过程的分析说明：材料我选择的是硬纸板，用丙烯颜料上色。原先绿叶部分准备用亚克力制作透明效果，由于无法切割，只好作罢。在花朵和绿叶上缠上不同颜色的细线，模拟花朵绿叶本身的纹理。由于组合黏贴模型时不太好控制，所以有一侧的底部覆盖范围较小，显得整体有点偏离中心。在底部覆盖范围小的地方加上颜料，每铺一层颜料，用吸管吹出纹理，模仿花瓣掉落的场景，给人以一种不规则的美感。

▲ 图 3-89 学生作业成果 2

实训篇

设计构思：平面图构成的元素为直线与等边三角形，从中心出发平分三角形的三条直线使大框架更具有稳定性；通过三角形的缩放、旋转，使得画面效果更具有趣味性；为了不显得凌乱，在变化的同时，所有形状遵循着处于同一个中心点的原则。

第一张为最初从平面图转化而成的立体模型，平面图中的正三角形演变成了立体模型中的正四面体。不难发现，完全按照平面图的布局搭建成的模型看上去是十分呆板的，从不同的角度去看也没有过多的变化，缺乏趣味性。于是就对模型进行了改动，从一开始的所有体块的中心点在同一直线上变成了主体体块顶点的延长线汇聚于一点。通过对体块的旋转、缩放，使模型不再死板。在部分大体块中增添了一些同比缩放的小体块，增强了空间感。模型上部的四个体块采取了"两小对一大"的布局模式，使模型在达到平衡的视觉效果的情况下显得更加灵动。为了增添材质的多样性，选取了部分体块的面进行贴面处理，透明的材质让人能更好地看清体块内部的构造，粉与蓝的搭配也让模型增添了几分温馨的感觉。

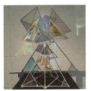

实体模型选择的材料是木棍、红色镭射纸、蓝色镭射纸。木棍用来搭建整体框架，红、蓝镭射纸作为贴面材质。对框架进行一个美化处理。选择镭射纸的原因有两点。一、有一定的透明性，能够显示出模型的内部空间。二、能对光进行利用，折射出绚丽的彩虹效果。加工过程中，最困难的地方在于框架与框架、框架与镭射纸的黏合。由于热熔胶很容易拉丝，拉丝又会给人一种不精致、拖沓的感觉，因此在加工过程中，必须时刻注意是否有胶水粘到了材料上。在模型深化过程中，如果全部体块整面都贴上镭射纸的话，会显得单调，没有变化；所以在下半部分体块中进行了细化处理，用木棍将大三角形分割成梯形、小三角形，再加上不同颜色的镭射纸的装饰，最终丰富了模型的整体效果。

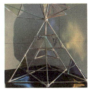
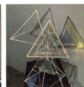

▲ 图 3-90　学生作业成果 3

073

立体构成必修课

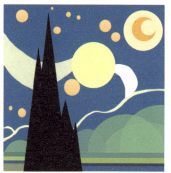

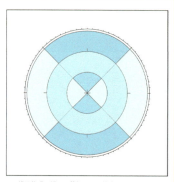

灵感来源于梵高的油画《星月夜》，将原作品复杂的画面几何化，通过基本几何元素与直线曲线的结合，形的重复与叠加，构成一个新的抽象线面。

线面构成，线和圆的组合，用线来分割三个圆形，再进行颜色的叠加，中间的十字是准心，一圈一圈的圆就是一层层的环数，最终做出枪靶的样子。

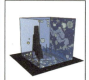
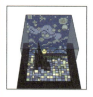

从平面到立面，是以平面的基本构图为准，将平面图形变为立体几何，让元素在高低、大小、方向、远近等方面发生变化，比如作品里象征"星"的球体，大小不一，远近高低各不相同，使其错落有致、互相遮挡、对比突出，使原本的平面产生层次感，形成了结构上高低错落、较为整齐的立体模型。此外，不仅有形态上的变化，颜色也有蓝、白、黄、黑在灰度、饱和度等方面的变化，可以突出主体让人产生远近的感觉。

平面到立体的转化：起初只是将每一个小块拆分开来。单独拉出不同的高度，但是做出来之后，感觉有一些杂乱，后来想到可以改为分层次。

空间构造的设计分为9层，对每层分区域进行颜色的叠加来做出层次感，做出子弹层层穿过靶心的感觉。

材料：玻璃马赛克、亚克力板、木棒、镭射纸、毛球等。
过程：• 首先根据模型的大小按照一定比例计算出重要元素大小。
• 用木棒组合一个20 cm×20 cm×20 cm的正方体框架。
• 在用裁剪好的镭射纸的正方形框架里用玻璃马赛克拼出《星月夜》大致的图样。
• 将亚克力板根据需要的形状进行切割，前后交错粘在黑卡纸底面，将黑卡纸裁剪成需要的形状后按同种方法粘贴。
• 将底面空余部分用玻璃马赛克填充，注意模型区分。
• 用线在木框架的顶面排成网状，并将毛球用线粘起。高低错落的粘在排好的线上便其自然下垂。
• 20 cm×20 cm镭射纸裁剪好后将正方体框架的左右两面封起，镭射纸的特性使整个作品从侧面看来有一种半透、神秘的感觉。

选择用透明的亚克力板材来体现出颜色的叠加和层层穿过的效果。运用的两种颜色，一个是透明的，一个是荧光天蓝色。在用亚克力胶水将两种不同色的亚克力板进行粘合的时候，胶水顺着边缝缝隙流下来了，干了之后留下了一些白色的痕迹，当时先尝试了用酒精棉片擦拭，然后发现并没有用，之后上网查了一下，发现了一个我最有可能找到的材料——卸甲水！虽然最后没有借到卸甲水，但是从同学那里借到了卸甲油！用卸甲油擦去了大部分的胶，但是仍然有一些去不掉的，然后我尝试用小刀去刮，非但没用，还把我透明的亚克力板给刮花了，但是我发现，剩下的没能去除的白色胶水，有点像是"硝烟"，正好可以体现出子弹穿过层层硝烟击中靶心的画面。

▲ 图 3-91　学生作业成果 4

▲ 图 3-92　学生作业成果 5

074

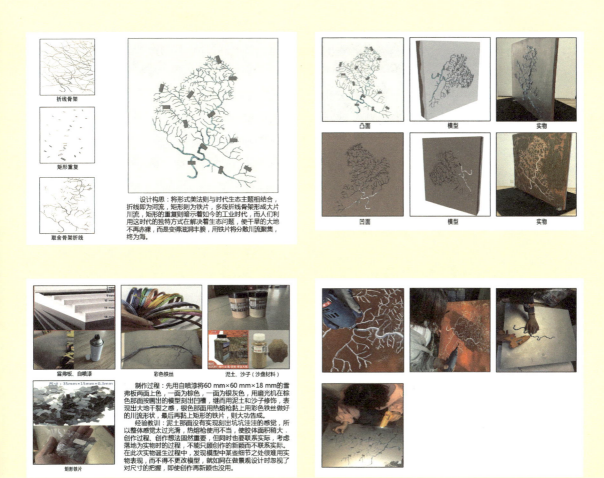

▲ 图3-93 学生作业成果6

立体构成必修课

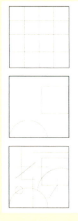

平面图的设计构思：平面设计是基于加工后的模型产生的。采取网格式原始骨架，加入半圆和矩形的基本型，叠加构成基础。通过取舍、切割，强化单元型，最后处理细节，丰富主体。

基本单元
形的缩放
形的重复
形的交错

由一个正方形的基本单元，经过按比例放大和按一定角度旋转，再将其交错叠放，形成一个类似于花朵的形象，再赋予其清新的颜色，构成一幅花开绚烂的景象。

姓名：黄文馨
学号：50319314

空间构造设计构思：初期建模过程中，我设计的是规整的矩形，中间镂空，镂空矩形交错宛如一扇扇门。后来经过老师指点，由门想到了人生各个阶段遇见的门的立意。由此产生门的形状也不可能是一成不变的，于是把矩形改成了各种不同的基础图形如三角形、梯形、半圆等，还在上面挂了圆球，想表达在不同的人生阶段遇见。但最后出来的效果是不尽如人意的，改来改去都没有实质性突破，还是显得过于简单。于是我拆除了一些结构，形成如图所示的模型状态后，把模型闲置在一边，打算听从老师的建议再通过动手来获得新的灵感。

将平面图形保留在底部，使之在俯视时也可以有景可观。将正方形的最外侧拉高，使之具有立体感。高度按比例增加，使其在各个角度观赏都能形成错落有致的景象。贴上彩色透光材质，使作品无论是在形状还是色彩上都能给人以美的感受。

加工过程分析：首先确认了大致需要用到的材料——亚克力板、PVC板、泡沫球。由于没有完成模型设计就动手了，起初我是无措的，只搭了两个基础框架确认空间。后来多亏舍友的提醒，我一直局限于门这个定位还加之的意义，思路完全锁住了。然后我就开始调整心态，开始随心制作。因为切割的过程中发生了一点意外，形状切错了，但又没有多余，于是我就从这块切错的亚克力板入手，彻底打开思路。在动手的过程中因定那块切错的板是一个大问题，除了利用胶水之外，我先后还利用了泡沫球、透明细线。因为采用的主要色彩是克莱因蓝——我是我喜欢的颜色，我通过对它的理解搭建成整体空间造型。因为"绝对之蓝，其明净空旷往往使人迷失其中"。我利用上学期剩下的珍珠，表示迷失的人，散布在我的模型中，完成最终设计及加工。

作品骨架是由5种规格共15根亚克力棒用101胶水黏制而成的，外面粘贴的材质是彩色PVC片，按一定尺寸及规律粘贴在上面。遗憾的是，因为PVC片色彩饱和度过高，没有达到预期的效果。底层图案尝试用PVC片粘贴或用彩笔绘制，但效果皆不尽如人意。最终只能采用光影效果在白色底板上构成图案。

▲ 图 3-94 学生作业成果 7 ▲ 图 3-95 学生作业成果 8

应用篇

现代设计是一门技术与艺术相融合的学科，其涉猎各种领域，且用途广泛。然而，立体构成则是一种设计基础方法，也是一种探寻形态的基本途径。在传统的立体构成设计中，我们主要是研究运用物体点、线、面、块等形态要素进行空间的组织和编排，并倡导构建物体之间的美学原则。但是，对于现代艺术设计而言，立体构成的关键在于创造新形态，提高造型能力，借助科技媒介重新整合美的艺术形式。作为研究形态创新设计领域的立体构成，所涉及的学科主要包括建筑设计、城市规划设计、环境艺术设计（室内设计和景观设计）、工业造型设计（家具设计、灯具设计）、三维数字化设计、动画设计等设计行业。更多的情况下，立体构成的运用在这些领域往往不是独立存在的，相互影响、相互交织是当代设计生活中最典型的特征。因此，立体构成作为引导设计专业学生学习的设计基础课程，更应该结合学生所学专业方向，通过思维导图、案例研究、翻转课堂、读书报告等形式，让学生对设计理论学以致用，抽丝剥茧，层层深入。

课题一：立体构成与景观设计　　080
课题二：立体构成与雕塑设计　　093
课题三：立体构成与建筑设计　　099
课题四：立体构成与家具设计　　110
课题五：立体构成与服装设计　　123
课题六：立体构成与三维数字化设计　　134

课题一：立体构成与景观设计

　　景观空间有不同的空间属性，并由此产生出各不相同的空间特质，这种空间属性既来源于景观材料、细部和尺度，也取决于空间组合的整体感。空间形态可以为功能服务，同时功能也造就了空间形态。伴随着现代绘画、现代雕塑、现代材料的产生和发展，中西方现代景观设计风格也是百花齐放，自由发展。为了纪念法国大革命200周年，巴黎建设了九大工程，拉·维莱特公园就是其中的一项。该课题训练有助于学生在低年级阶段，主动探索设计理论对设计实践的影响，并从经典案例的产生、设计、施工、落成、使用、维护等过程链中，找到设计思路、设计目标和设计成果的因果关系。

◆ **拓展训练**：立体构成与景观设计的关系

训练目的	教师选择景观经典案例，引导学生从形态构成角度分析设计师的设计思路和设计目标，并结合设计成果做案例总结分析报告
训练要求	以拉·维莱特公园为研究对象进行构成分析
表现媒介	PPT
作业规格	10~15页
建议课时	4课时

应用篇

◆ 学生作业范例（图片来源：2018级、2019级学生作业）（图4-1~图4-2）

RED IS NOT A COLOR
红不只是一种颜色
拉·维莱特公园读书报告

汤雨杭
风景园林2班

PART ONE
建筑概念

伯纳德·屈米的建筑师之路

当我尝试探寻伯纳德·屈米的建筑师之路时，不难发现他的很多想法理论来源于影像、舞蹈等视觉艺术领域，他从连续的电影胶片中提取建筑的程序化运动，从舞蹈演员极具张力的形体动作中启发建筑的动态表达。

当我仅走马观花地浏览《曼哈顿手稿》时，无法理解一起凶杀案与建筑之间抽象的关系。但艰难地接受并顺着屈米的思路后，我发现建筑或许正是这起事件的参与者。

事件的发生离不开建筑空间，行为的动态即是建筑的动态，建筑既是事件的话语，也是空间的话语。

PART TWO
选择

点格概念

不得不说伯纳德·屈米是一位大胆、充满反叛精神的设计师，拉·维莱特公园的起点来自柯布西耶饱受诟病的巴黎城市计划，他的思路别具一格，试图从失败的案例中发掘出令人着迷的建筑特点。于是基于点格的规划设计应运而生，它既是分散的装饰性建筑，又是统一但不连续的建筑系统。

081

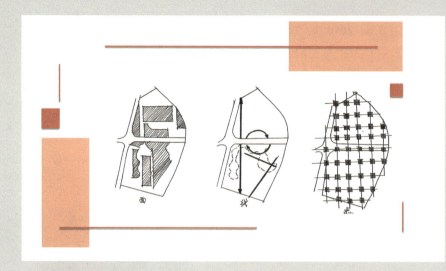

PART THREE
点

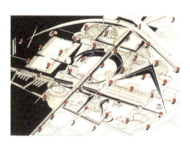

点系统是拉·维莱特公园最具标志性的特征,全园共有26个点状装饰性建筑,出现在120 m×120 m的方格网交点处,每边长12 m。它们利用相同的**建筑语汇**将公园连接成一个整体,但每一座又自成一体,屈米有意将它们与现存的结构并置,形成一种现代与传统的碰撞。

除去少数几个仅仅作为标志性建筑,剩下大部分都承载着各自不同的**功能**,有些与公园的服务设施相结合,有些成了游人登高瞭望的观景台,有些则设计成为其他建筑物的框架,起着强调入口或建筑立面的效果。

PART THREE
点

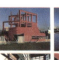
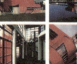
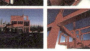
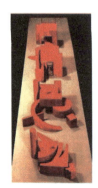

应用篇

PART FOUR
线

线系统来源于屈米对公园道路的分级，最开始他利用三种不同的线形将场地进行均分，但最初的道路流线太过零散，缺少主线。经过两轮方案的修改，增加了南北和东西向的高架作为轴线，步移景异，可以纵览运河的景观。最初的三角被解构成两条交叉的林荫道，圆形道路围合出草坪空间。

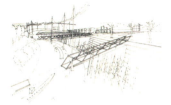

PART FOUR
线

线系统还包括一条环状的游步道，它由一段段类似于胶片框的分割段组成，贯穿整个公园，并将10个主体花园串联起来。每个花园代表一个影像，而步行道则代表声道，无论是大雨倾盆，还是艳阳高照，这些通道都能给行人提供庇护，人们可以在这些胶片框序列上加速或减速运动。思维从过去的屠宰场，到现在的展览大厅，人们可以从想象中感悟沧海桑田和时空转换。

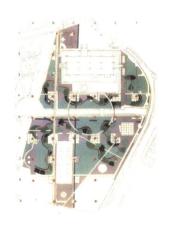

PART FIVE
面

面系统的存在是为游乐场和露天音乐广场提供所需要的大型开放空间，在这个体系中还有10个象征电影片段的主题花园和不规则几何形状的草坪，来接纳不同形式的活动行为。

活动的丰富性对于公园的身份至关重要，再次强调，没有程序或内部事件，就没有任何形式的建筑。

PART SIX
重叠

多数人仅仅注意到网格式的装饰性建筑，然而整个设计方案却是由三种系统叠置而成：包括程序化活动的点系统，将人的活动导入公园的线性系统，以及一系列平面和非程序化的空间系统。人们不经意间的活动使得其存在恰到好处。

这种三重策略正来源于瓦西里·康定斯基的《从点、线到面》，从而使拉·维莱特公园既灵活多变，又涵盖了大范围的离散活动。

PART THREE
重叠

鸟瞰图

应用篇

PART SEVEN
打碎

伯纳德·屈米所要建造的是一座庞大规模的现代建筑，但如图Ⅰ这种在开放空间里的普遍建筑样式无法承载拉·维莱特公园的体量，所以将这座建筑打碎（如图Ⅱ），将其遍布整个场地。最后运用网格结构对碎片进行重组，从而形成图Ⅲ。

此过程完成了从"建筑"到"建筑体"的转变，即程序产生建筑，拉·维莱特公园由此变成了一座巨大的不连续建筑体。

PART EIGHT
形式

屈米曾说他对于"形式"这个词的使用非常小心，因为担心某一形式的存在没有充足的理由，但当面临一个极其复杂，甚至无法进行逻辑转移的问题，或许抽象的形式可以作为一个起点。

左侧这些装饰性小建筑，每一个的形式都具有自身的特点和独特的风格，它们大多包含一个网格结构和斜道或楼梯式的运动矢量。屈米利用这些实体化的形式，引导人的运动，诱发事件的发生。

085

▲ 图4-1 学生作业范例1

应用篇

法国拉·维莱特公园分析报告
Parc de la Villette

风景园林1班　杨易宁

■ 公园项目概况

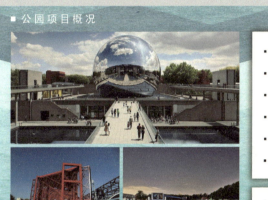

- 项目名称：法国拉·维莱特公园
- 项目地点：法国巴黎东北部
- 设计者：伯纳德·屈米
- 建造时间：20世纪80年代
- 总面积：55 hm²
- 公园绿地面积：35 hm²

- 是巴黎市区内最大的公园之一
- 是公认的创新性园林作品

■ 项目建造背景及目标
Construction Background & Purpose

•建造背景
法国拉·维莱特公园是为纪念法国大革命200周年在巴黎建造的九大工程之一，其基地位于巴黎城市边缘，属于当时环境较差的区域。

1867 — 1973 — 1982

1867 牲畜屠宰场、批发市场建立起来。（周围形成混乱的聚居地、拥有百年历史）

1973 屠宰场关闭。

1982 举办国际性的公园设计竞赛，屈米成为公园的总设计师。

•建造目标
建造之初的目标：

一个属于21世纪的、充满魅力的、独特并且有深刻思想意义的公园。

- 满足人身体和精神上的需要
- 是运动、娱乐、自然生态等多方面相结合的开放性绿地
- 成为各地游人的交流场所
- 将建筑融入整个公园的氛围
- 充分利用现有的自然资源
- 打破现有的十字格局
- 改善周围居民生活质量

087

■ 项目区位分析
Location Analysis

• 地理位置

拉·维莱特公园位于巴黎东北部的城市边缘（巴黎第十九区），原址是一块由铁路、公路、城市运河和城市住区所界定的老工业用地。

• 气候条件

月份	平均高温/℃	平均低温/℃	降雨量/mm
一月	6.9	2.5	54
二月	8.2	2.8	44
三月	11.8	5.1	49
四月	14.7	6.8	53
五月	19.0	10.5	65
六月	21.8	13.3	55
七月	24.4	15.5	63
八月	24.6	15.4	43
九月	20.8	12.5	55
十月	15.8	9.2	60
十一月	10.4	5.3	52
十二月	7.8	3.6	59

巴黎属于温带海洋性气候，夏无酷暑，冬无严寒，全年降雨分布均衡。

• 人口

由于公园处于城市边缘，且曾经是拥有百年历史的大市场，这里人口稠密、混杂，大多是来自世界各地的移民。

■ 项目设计理念
Design Philosophy

• 设计者 —— 伯纳德·屈米

世界著名设计师、建筑评论家

成长背景：20世纪初，"建筑师要研究和解决建筑的实用功能和经济问题"的现代主义建筑思潮兴起。

20世纪70年代，提出"能够定义建筑的是发生在其中的事件"的颠覆性结论。

→ 建筑是对这一系列事件的反应和因合。

20世纪80年代，提出"建筑是一种叙事"的独特定义。

《曼哈顿手稿》

城市中建筑与人交互的片段 分解 ┬ 空间系统（上）
 ├ 运动系统（中）
 └ 事件系统（下）

建筑空间 ← 实体化

■ 项目设计理念
Design Philosophy

• 解构主义景观的形成

解构主义：1967年，法国哲学家雅克·德里达提出"解构主义"理论

对结构主义的**破坏和分解** ｜ 打破**秩序**再创造更为合理的秩序

后现代主义时期，解构主义的发展影响到景观和建筑

↓

20世纪80年代，伯纳德·屈米把德里达的解构主义理论引入建筑理论

↓

1982年，屈米凭借带有解构主义色彩的方案成为拉·维莱特公园的设计者

• 经典案例

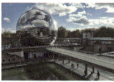

法国拉·维莱特公园　伯纳德·屈米

柏林犹太人博物馆　丹尼尔·里伯斯金

解构主义景观的形式特征 → 空间设计的分解处理和重新构成

应用篇

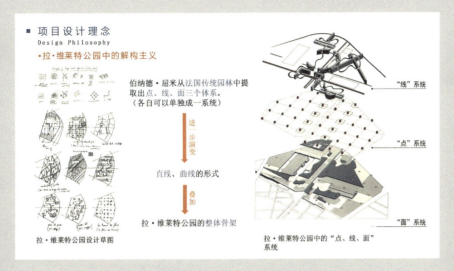

■ 项目设计理念
　Design Philosophy
　● 拉·维莱特公园中的解构主义

伯纳德·屈米从法国传统园林中提取出点、线、面三个体系。
（各自可以单独成一系统）

↓ 进一步演变

直线、曲线的形式

↓ 叠加

拉·维莱特公园的整体骨架

拉·维莱特公园设计草图

拉·维莱特公园中的"点、线、面"系统

"线"系统
"点"系统
"面"系统

■ 项目设计方案分析
　Design Scheme Analysis
　● 拉·维莱特公园的总体布局

拉·维莱特公园平面图

1. 科学工业城
2. 球形立体电影院
3. 音乐城
4. 赛马俱乐部
5. 市场大厅
6. 红色小构筑物(folie)
7. 乌尔克运河
8. 圣·迪尼运河
9. 空中步道
10. 公园
11. 各种庭园

■26个疯狂场所

拉·维莱特公园设有公园展厅、科学与工业城（欧洲最大的科学博物馆）、三大音乐厅、巴黎国立高等音乐舞蹈学院、剧院、儿童游乐场、26个疯狂构筑物等空间，并且拥有大面积绿地，其中包含10个主题公园。

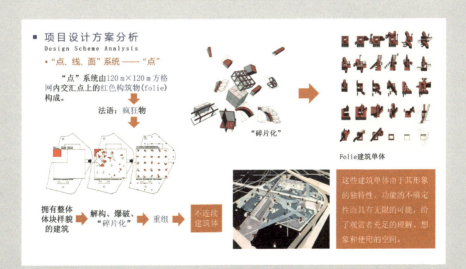

■ 项目设计方案分析
　Design Scheme Analysis
　● "点、线、面"系统——"点"

"点"系统由120m×120m方格网内交汇点上的红色构筑物(folie)构成。

法语：疯狂物

"碎片化"

Folie建筑单体

拥有整体体块样貌的建筑 → 解构、爆破、"碎片化" → 重组 → 不连续建筑体

这些建筑单体由于其形象的独特性、功能的不确定性而具有无限的可能，给了观赏者充足的理解、想象和使用的空间。

立体构成必修课

■ 项目设计方案分析
Design Scheme Analysis
• 园内实景——"点"

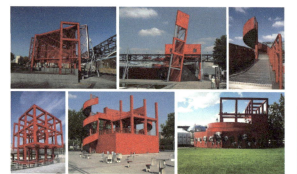

园内一共有26座形态各异的红色构筑物，它们没有具体的功能，有些只是装饰物，有些与服务设施相结合而具备了一些使用功能。如观景台、咖啡厅、创新实验室、雕塑工作室、爵士俱乐部等。

这些构筑物采用了钢制的现代材料，与园林相互穿插，形成了公园特殊的网状轴线。

■ 项目设计方案分析
Design Scheme Analysis
• "点、线、面"系统——"线"

"线"系统由两条空中长廊、两条笔直的林荫大道、一条环形漫步道以及贯穿全园的游览线构成。

"线"系统
=
道路系统
↓ 解构
公园道路等级（本质）

初始方案就构建出将场地均分的相同级别的道路。（方形、圆形、三角形、曲线）

道路不分等级，宽度一致，相互连接。

曲线游步道将散落的节点联系了起来。

• 方案演变

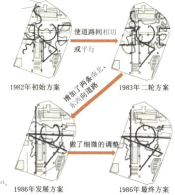

使道路间相切或平行

1982年初始方案　　1983年二轮方案

增加了两条南北、东西向道路

做了细微的调整

1986年发展方案　　1986年最终方案

■ 项目设计方案分析
Design Scheme Analysis
• 园内实景——"线"

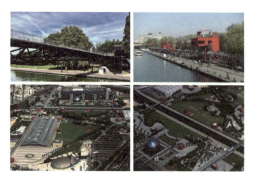

① 平行于运河的南北、东西向的两座高架能使游览者观赏整个公园的美景。

② 三角形的林荫大道使公园富于变化，更有韵律。

③ 圆弧形的道路打破了建筑、运河和主干道的节奏，围合了草坪空间。

④ 弯曲的游步道将一系列空间联系了起来，使游览线路更加灵活多变和完整。

屈米对原来的轴线进行解构，变换了各元素间的组合方式，于是"线"打破了"点"的严谨秩序，还联系了园中的各个功能区，从而形成了一个新的秩序。

■ 项目设计方案分析
Design Scheme Analysis
• "点、线、面"系统——"面"

"面"系统由10个象征电影片段的主题花园和几块形状不规则的、耐践踏的草坪构成。

"面"系统 ＝ 公园的开放空间

在"点"与"线"之间 ➡ 可接纳各式各样的活动

10个主题花园包括镜园、恐怖童话园、风园、竹园、沙丘园、空中杂技园、龙园、藤架园、水园、少年园。

• 园内实景——"面"

[藤架园]

下沉式的"竹园"，能形成良好的小气候

[水园]

[龙园]

"镜园"中竖立了20块贴有镜子的石碑

■ 项目设计方案分析
Design Scheme Analysis
• 园内实景

拉·维莱特公园展厅

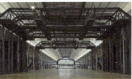
展厅内部

拉·维莱特公园展厅由牲畜交易市场改造而成，具备了大型展览厅、演出厅、图书馆和餐厅。

科学博物馆"科学与工业城"

博物馆内部

科学与工业城类似于一座实验场，它通过互动游戏的方式来介绍现代科学和技术，激发大众的兴趣。

■ 项目设计方案分析
Design Scheme Analysis
• 专项设计

雕塑小品

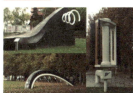

铺

公园内有许多现代气息浓郁的雕塑小品，如自行车部件，仿佛镶嵌在草坪中，使场地极具趣味性，吸引游客。

公园内大面积地采用了中世纪风格的石材铺装，带来一种历史的沧桑感，也是对公园原址的缅怀。

▲ 图 4-2　学生作业范例 2

课题二：立体构成与雕塑设计

雕塑设计不是一门单纯的艺术形式，它与建筑设计和环境艺术设计密不可分。同时，立体构成与雕塑设计之间也有着密切的关系，雕塑设计按塑造手法分为抽象雕塑、意向雕塑和具象雕塑。抽象雕塑是艺术家通过形态表达其自身的主观意念，作品的抽象构成和视觉效果影响着观者的心理，从而产生美感。立体构成作为抽象雕塑的造型手段，利用不同的造型、不同的材料、不同的手法，尽可能地以造型、材料和工艺的美感来体现环境的魅力。

◆**拓展训练**：立体构成与雕塑设计的关系

训练目的	教师选择雕塑经典案例，引导学生从形态构成角度分析设计师设计思路和设计目标，并结合设计成果做案例总结分析报告
训练要求	以唐纳喷泉为研究对象进行构成分析
表现媒介	PPT
作业规格	10~15 页
建议课时	4 课时

◆学生作业范例（图片来源：2018级学生作业）（图4-3）

① 圆形石阵跨越了草地和混凝土道路，包围着两棵已有的树木。

② 159块花岗岩，巨石约为1.2 m×0.6 m×0.6 m，石块压在草地和沥青路面上，不断改变场所的质地与色彩。

③ 喷泉属于雾喷泉，石阵中心处设有32个喷嘴，呈5个同心圆环状排列。水雾直径6 m，高1.2 m。

④ 地表没有水池，落在地表的水会迅速流入集水坑中。

⑤ 春、夏、秋三季，水雾来自喷泉系统。
冬天当水雾冻结时，利用建筑的供热系统喷雾，但这时仅有一圈喷嘴中喷出蒸汽。

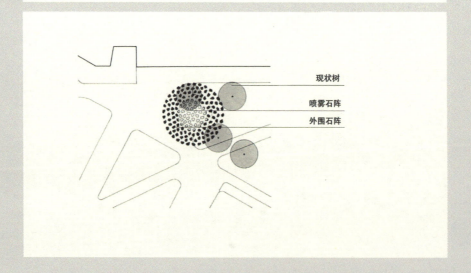

应用篇

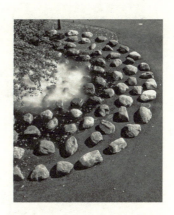

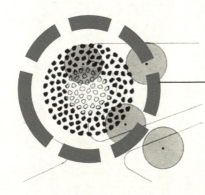

多个大小不一的圆形
互相嵌套交叠

立体构成必修课

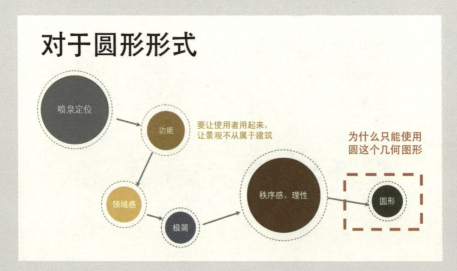

应用篇

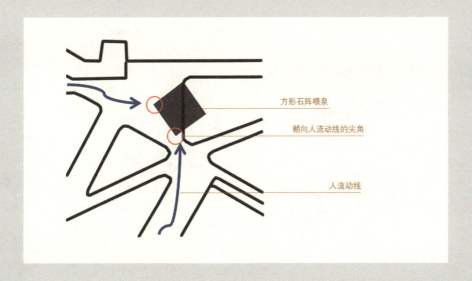

方形石阵喷泉

朝向人流动线的尖角

人流动线

对于石阵形式

N空间（消极空间）　　P空间（积极空间）

自然是无限延伸的离心空间，相对地，外部空间是从边框向内建立起向心秩序的空间。

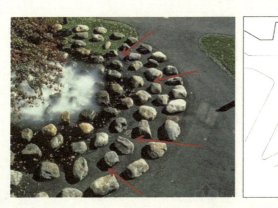

弱化边际　　　　　　强调边际

097

・圆形模式的优点

（1）圆的魅力来自于它的简洁性、统一感与整体感，也象征运动与静止双重特性。

（2）单个圆设计出的空间将突出简洁性与力量感。

多圆组合的形式：

当几个圆相交时，把它们相交的弧度调整到接近90°，可以从视觉上突出它们的交叠。

周围环境为乔治时代的哈佛庭院以及维多利亚时代的哥特式大会堂

▲ 图 4-3 学生作业范例 3

课题三：立体构成与建筑设计

　　建筑设计的主要研究对象就是空间，空间以及空间的组织结构形式是建筑设计的主要内容。空间问题是建筑设计的本质所在，在空间的限定、分割、组合的过程中，同时注入文化、环境、技术、材料、功能等因素，从而产生不同的建筑设计风格和设计形式。建筑设计是在自然环境的心理空间中，利用建筑材料限定空间，构成一个最小的物理空间。这种物理空间被称为空间原型，并多以几何形体呈现。由某种或几种几何形体之间通过重复并列、叠加、相交、切割、贯穿等方法，相互组织在一起，共同塑造了建筑的形态。由此可见，建筑的组织结构形式和立体构成中的形体组合构成是相同的，立体构成中的组合原理、规律和方法都可以在建筑设计中被运用。

◆ **拓展训练**：立体构成与建筑设计的关系

训练目的	教师选择某位建筑师的经典案例，引导学生从形态构成角度分析设计师的设计思路和设计目标，并结合设计成果做案例总结分析报告
训练要求	以建筑师弗兰克·盖里为研究对象进行构成分析
表现媒介	PPT
作业规格	10～15页
建议课时	4课时

◆ **学生作业范例**（图片来源：2018级、2019级学生作业）（图4-4～图4-6）

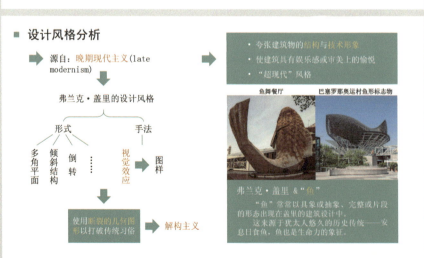

应用篇

■ 设计风格分析

➡ 关键词：超现实、抽象、独特
传统生活＋幻想＋技术革新

奇特不规则造型 ➡ 雕塑外观

建筑 ➡ 雕塑

形式 ⟵ 脱离于 ⟵ 功能

成功的想法
＋
抽象的城市机构

● 盖里的建筑设计中的**立体构成**

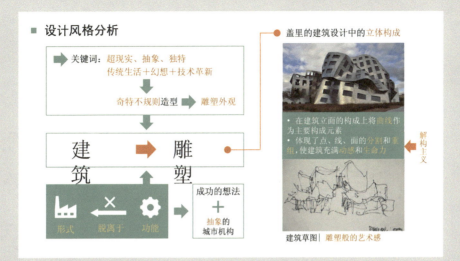

- 在建筑立面的构成上将**曲线**作为主要构成元素
- 体现了点、线、面的**分割**和**重组**，使建筑充满**动感**和**生命力**

解构主义

建筑草图｜**雕塑般的艺术感**

■ 案例分析
● 路易威登基金会艺术馆 FONDATION LOUIS VUITTON

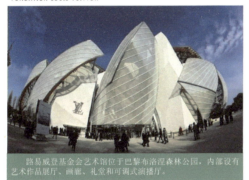

路易威登基金会艺术馆位于巴黎布洛涅森林公园，内部设有艺术作品展厅、画廊、礼堂和可调式演播厅。

● 设计思路

受当时流行的**纵帆船**的启发

覆盖金属的木制结构 ｛ 膨胀的长方形金属船身　12 块弧形玻璃帆 ｝ 弯曲 扭缠 张大 集束

● 设计目标
- 设计一座随**时间**、**光线**演变的建筑，营造不断变化的感觉
- 融入森林公园的**自然环境**中

■ 案例分析
● 路易威登基金会艺术馆 Fondation Louis Vuitton

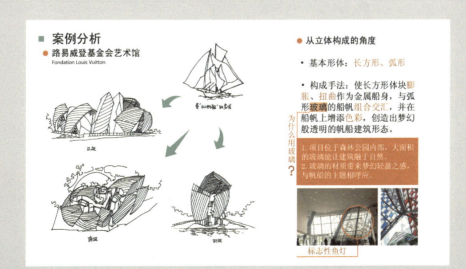

● 从立体构成的角度
- 基本形体：**长方形、弧形**
- 构成手法：使长方形体块**膨胀**、**扭曲**作为金属船身，与弧形**玻璃**的船帆组合交汇，并在船帆上增添色彩，创造出梦幻般透明的帆船建筑形态。

为什么用玻璃？
1. 项目位于森林公园内部，大面积的玻璃能让建筑融于自然。
2. 玻璃的材质带来梦幻轻盈之感，与帆船的主题相呼应。

标志性鱼灯

■ 案例分析
● 华特·迪士尼音乐厅
Walt Disney Concert Hall

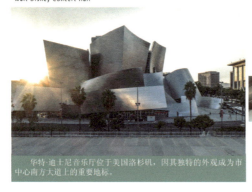

华特·迪士尼音乐厅位于美国洛杉矶，因其独特的外观成为市中心南方大道上的重要地标。

● 设计思路

以 波浪形 和 角形 的组合象征 音乐 和 洛杉矶 的 律动

| 采用高度特殊的 钢结构 定制曲率 | 将 光 作为建筑介质 | 玻璃裂缝 将光线带入大厅 |

 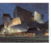

天黑后以城市灯光着色 | 也作入口通道

● 设计目标
- 具有 良好音响效果 的音乐厅
- 具有 动感、引人注目 的建筑
- 具有 娱乐性 的公共花园

■ 案例分析
● 华特·迪士尼音乐厅
Walt Disney Concert Hall

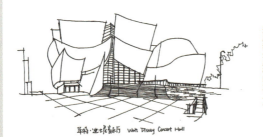

● 从立体构成的角度

- 基本形体：波浪形、角形

- 构成手法：通过波浪形、角形的 组合 塑造出独特的 薄金属片状屋顶和建筑立面，变化中又传递着统一，加上城市的 色彩，体现出一种 动态的美感。

采用薄金属板的意义?
1. 材质更具延展性，能塑造出更夸张的曲面。
2. 结构上可以与地面分离，漏出玻璃裂缝，透入光线。

■ 案例分析
● 对比分析

相同点 / 不同点

- 设计风格：
 抽象、超现代的设计风格。
 → 雕塑般的建筑
- 设计手法：
 通过 几何体 的 穿插、并置 来获得多层次的空间感受。
 → 解构主义的运用
- 建筑材质：
 都运用了大量的 金属 和 玻璃。

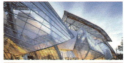
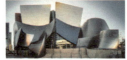

- 屋顶材质：
 艺术馆采用 玻璃材质，音乐厅则采用 金属材质。
- 建筑的情感：
 艺术馆的"帆船"传递梦幻感，音乐厅表现 律动感。
- 色彩的应用形式：
 艺术馆在"船帆"处运用 变色玻璃，音乐厅则通过 城市光 和 自然光 为表面着色。

应用篇

▲ 图 4-4　学生作业范例 4

103

当代著名建筑设计师

其设计风格特立独行

是著名的解构主义和后现代主义的抽象设计理念代表人物

代表作：路易威登基金会、跳舞的房子、古根海姆艺术博物馆等

弗兰克·盖里

▶ 毕尔巴鄂古根海姆艺术博物馆

由毫无规律的曲线构成的线稿，实际上每一根都是设计师思维具象的一个体现，每一个灵感组合起来，便构成了这张在外人看来像儿童画的设计初稿。

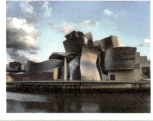

完成的建筑，高低错落，像不同的且不规则的曲面体块穿插在一起。与普通的建筑相差甚远，是一个特立独行的存在。

▶ 毕尔巴鄂古根海姆艺术博物馆

该建筑的造型令常人难以理解，但在了解盖里对其的解释之后，我们会对此设计表现形式表示赞同。

| 地处旧城边缘 | → | 城市门户区域 | → | 入城必经之路
河岸艺术区
高架基地一角 | → | 外覆钛合金板的不规则
双曲面体量组合而成 |

邻水北侧 ↓ 承载功能 设计材料（选材特殊以便承载建筑形状所需）

较长的横向波动的三层展厅来呼应河水的水平流动感及较大的尺度关系

↓ 北侧背光

建筑的主立面终日将处于阴影中

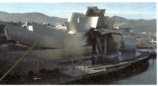

随着日光的不断变换，建筑物表面会产生不同的光影效果，在极大程度上减轻了沉闷感

盖里通过用曲面叠加的面板及其材料的特殊性，造就了这样一件有着艺术品一样价值的建筑，却不失其实用性

建筑表皮处理成向各个方向弯曲的双曲面

应用篇

▶ 跳舞的房子

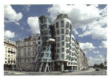

由设计手稿可以看出，该建筑同样由曲线线条所构成。

但是，给人的第一眼的感觉仿佛正如其名一样，是两个人在跳舞。左面为女性舞者，有下摆的舞裙，右侧为男性舞者，下摆紧收。

此作品通过抽象的线条，表现出具象的事物。

此建筑以曲面为主，曲面上散布方形窗户，在巨大的曲面上，仿佛一个个点。而曲面上的玻璃幕墙及石质面饰分布着线条，环绕着建筑主体。

在欧洲规矩的建筑风格之下，此建筑与周边的巨大差异带来了一定的对比和视觉冲击感。

▶ 路易威登基金会

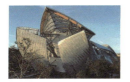

凌乱的曲线，便是这建筑的初始之模样。

建筑采用和以往金属风格不同的材质，曲面玻璃，将通透的建筑主体，与周围的绿色融为一体，方便人们在内部欣赏风景。

而在鸟瞰图中，此建筑就像是宏大严谨的几何建筑群的巴黎大地上的一艘白色帆船，行驶于神秘的布洛涅森林，形成一种强烈的对比，但是又那么的与环境相融合。

巨大的曲面玻璃构成了风帆式的建筑外围体块，扦插在中心主体之上，并且其外围曲面，不处于同一高度，而形成了错落的感觉。

▶ 路易威登基金会

盖里不用电脑，他通过对方块，这一原始的、最常见的模型和体块进行叠加、组合、遮蔽、削减来达到其设计建筑模型的目的。绿色纸团揉一揉插一根木棒，便具有树的形状，大小各异的方块在一起便是内部空间的划分。

外部采用塑料曲板结合木质结构架，构成了建筑外围的形态，通过对模型的各种测试，来达到艺术性与实用性相结合的目的。

而我们现在所看到的梦幻的路易威登基金会，便是由这样的方法，一步步演变而来。

105

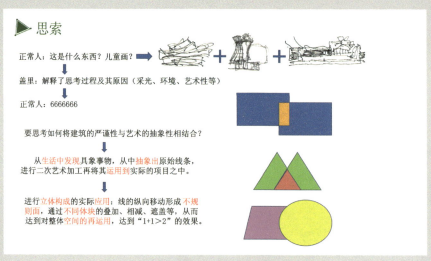

▲ 图 4-5 学生作业范例 5

立体构成与建筑设计的关系

潘宇恒

应用篇

弗兰克·盖里

晚期现代主义
↓
解构主义
↓
设计具有奇特不规则曲线造型雕塑般外观的建筑

案例分析

古根海姆博物馆，西班牙毕尔巴鄂，1997　　迪士尼音乐厅，洛杉矶，2003

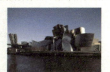　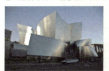

古根海姆博物馆

工业破坏　　满目疮痍
↓
地区振兴　　恢复发展　　需要
↓　　　　　　　　　　　↓
吸引力强　　成为标志　　所以

突破创新　　文化传承

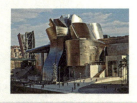

迪士尼音乐厅

乐团功能需求　　人物纪念
↓
因为　　音乐效果　　宏伟壮阔
↓
所以　　吸引力强　　成为标志

突破创新　　文化传承

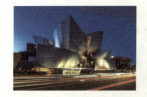

古根海姆博物馆

建筑材料新奇
（玻璃、铜、石灰岩）
↓
光污染？
原因　　　　折衷　　忽视光污染
文化呼应　　不同角
造船文化　　度反光
造船材料
↓
地点　　→　人流少
旧城区边缘　　滨水景观

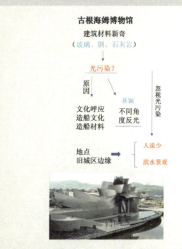

迪士尼音乐厅

建筑材料新奇
（金属片状屋顶）
↓
冷色系光反射
↓
别样的风景线
反射较弱　　时间不同
影响小　　　反光变化
↓
地点　　人流多　　象征意义
城市中心　景观单调　洛杉矶，人口多，多元化

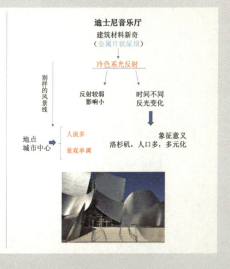

107

古根海姆博物馆	迪士尼音乐厅
结构奇特　抽象	结构奇特　抽象
多用体块　**但是** 楼层分隔清楚（不杂乱）	多用弧线曲面　**但是** 内部为一个整体（不杂乱）
⎧ 实用性？　空间浪费 ⎨ ⎩ 耳目一新。标志建筑 　似<u>悉尼歌剧院</u>　吸引力	⎧ 内部环形座位，环形空间 ⎨　各个位置充分享受音乐美 ⎩ 耳目一新。标志建筑 　风帆状造型　吸引力
时期需求，吸引力的作用远大于实用性 **（创新）**	设计起源要求的功能性和宏大性都得到满足 奇特的设计使建筑更加**出名**，更多音乐家前往演出

古根海姆博物馆	迪士尼音乐厅
布局：	布局：
多个展厅　分多个区域	屋顶平台使用　集合集中
↓ 　**分、散？** 　**空间浪费？**	**包围** 步道环绕、高台花园
放射性 ⎧ 中庭，连接多个展厅 　　　　⎩ 有中心，不乱，有条理	**环绕性** ⎧ 空间　高效率利用 　　　　⎩ 音乐效果　满分

古根海姆博物馆	迪士尼音乐厅
采光：　块体和块体之间的缝隙 　　　　采光温和富有变化 　　　　光线的不同营造不同的区域	采光：　巨大型落地窗　自然采光 　　　　露天效果，内外合一 　　　　光线充足，日出、日落具有别样的景色
舒适　惬意　有趣	**震撼　壮观**

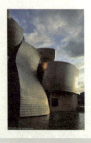 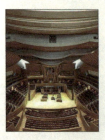

应用篇

古根海姆博物馆

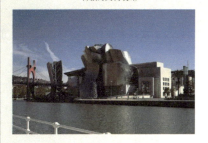

建筑从下穿过高架与另一端的高塔形成环抱之势，将高架桥包围，合为一体，融入城市之中。

迪士尼音乐厅

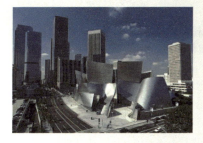

建筑整体的金属色泽和周围的高楼相融，独特的曲面又使得整体凸显出来，成为标志性建筑。

古根海姆博物馆

体块与体块的结合

如同形式美中的 变化与统一

多个不同形态的体块交错穿插

形成了富有 形态美感和视觉美感 的建筑

雕塑般的外观不仅是用材方面

还是形态的自由变换不死板

像雕塑般发挥而表现出的美

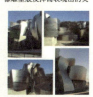

迪士尼音乐厅

多个曲面的结合

同样包含了 变化与统一以及比例与协调

曲面有大有小、有长有宽

却又是和谐壮观

自由的张弛曲折给人的是超过雕塑的震撼

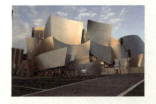

总　　结

立体构成中的组合、搭配、协调、规律、方法等都可以运用到建筑上去，不能总是循规蹈矩，建筑就必须方方正正，同时也不是所有的都必须形态独特。要因地制宜，根据需要、根据资源去创新。

三个构成都只是工具，所有的创作都有待我们去学习、去体验，盖里也是通过几何物体的穿插、变化等方式最终创造了自己作品的形态。

▲ 图 4-6　学生作业范例 6

课题四：立体构成与家具设计

家具设计同时与工业产品设计和室内设计有着密切的关联，家具本身作为一种产品而存在，设计师需要考虑家具的造型、功能、尺度与尺寸、色彩、材料和结构，主要包括造型设计、结构设计及工艺设计。当然，家具的最终目的还是在室内环境中的使用。家具造型形象必须同所处环境和文化修养相适应，同所处时代和地域产生共鸣，这样的家具才能唤起人们美的感受。材料和工艺特性是构成家具形体的物质基础。要在造型上取得良好的效果，必须熟悉各种材料的性能、特点、加工工艺及成型方法，如此才能设计出最能体现材料特性的家具造型，这与立体构成探讨研究的主要问题是一致的。

◆ **拓展训练**：立体构成与家具设计的关系

训练目的	教师选择现代设计经典座椅设计案例，引导学生从形态构成角度分析设计师的设计思路和设计目标，并结合设计成果做案例总结分析报告
训练要求	以现代设计经典座椅设计为研究对象进行构成分析
表现媒介	PPT
作业规格	10 ~ 15 页
建议课时	4 课时

◆学生作业范例（图片来源：2018级、2019级学生作业）（图4-7～图4-9）

现代经典座椅设计分析
—— 以没有"腿"的椅子为分析对象

风景园林2班　刘媛媛

Panton Chair

简介

产品名称：Panton Chair（潘顿椅）

设计师：Verner Panton（维尔纳·潘顿）

设计年份：1959年

设计品牌：Vitra

产品尺寸：50 cm×61 cm×83 cm

地位：历史上第一把**一体化**、注塑成型的悬臂式**塑料**座椅，是现代家具史上革命性的突破，也是塑料家具的先锋。

分析

形态构成

形态：仿人体曲线，形状如字母 S；只有单一曲线，没有额外的骨架，由一块完整的"面"构成，简洁、圆滑而流畅。
色彩：拥有多种色彩。
质感：整体采用同一材质——聚丙烯（经历过几次材料更换后的现行版本，环保无毒、耐用），表面光洁而细腻。

当时的文化/环境

设计师所处环境：喜欢使用自然材质的北欧设计圈。
北欧风格特点：**造型**：强调简单结构和舒适性的结合。
　　　　　　　　　材质：多采用木材。
　　　　　　　　　色彩：低饱和度的色彩，给人以安全舒适感。

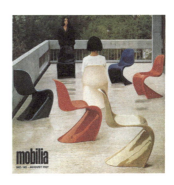

111

分析

设计师简介

设计师： Verner Panton（维尔纳·潘顿）

个人经历： 1. 原本一直是学建筑的，他早期的建筑项目有相当前卫的特点，风格放荡不羁。

2. 毕业后到丹麦最富盛名的设计大师安·雅克布森建筑设计事务所工作。

3. 之后自己创业，转向设计家具、灯具。

个人风格： 造型独特、用色大胆、偏好于新材质的尝试，因此他的作品有许多出乎意料的表现。

他不喜欢一成不变，认为设计应该为生活带来变化与乐趣，因此，他的作品既抢眼又充满想像力。

他自始至终皆以彻底的革命态度面对设计。

"我必须够夸张，才能让我的作品被注意。" 他说。

在当时来说，他是一个另类。

分析

设计意愿

潘顿的目标： 能堆放在一起、塑料制、舒适性、适合放在任何地方。

灵感： 叠放在一起的塑料桶。

推导、总结

设计目标

创造一把适合放在各类场合并具有舒适性、能体现个人风格（当时的他正对塑料这一材料着迷）的座椅。

设计思路

通过流线形、仿人体曲线、一体化的设计使座椅在保证人体舒适度的同时具有简洁的外观，也因此具有了很强的<u>雕塑感</u>，放在多种场所都不违和。采用塑料这一材料也赋予了潘顿椅独特的明亮光泽感，并且椅子重量轻、耐重压，方便搬动和收纳。

Zig Zag Chair

简介

产品名称： Zig Zag Chair（Z形椅）

设计师： Gerrit Thomas Rietveld（格里特·托马斯·里特维尔德）

设计年份： 1934年

设计品牌： 最初是里特维尔德为自己的居所而专门设计的，后被意大利顶级品牌CASSINA买断并进行工业制造。

地位： 里特维尔德最后的一个比较著名的风格派作品，这成了一段设计历史风格结束的标志。

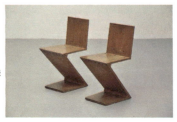

应用篇

分析

形态构成

形态： 以4块木板的搭接，直线勾勒出一个"Z"字形的座椅（能承受2~3个人的重量），非常简洁。
色彩： 拥有多种色彩（表面被附上不同的颜色）。
质感： 用天然的樱桃木以及白蜡木制作打磨而成的，然后被附上不同的颜色。

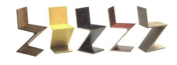

当时的文化/环境

Z形椅的设计年份正值荷兰风格派运动结束3年后，而设计师Gerrit Rietveld是荷兰风格派所崇尚纯粹精神的贯彻者，因此他的设计也体现了这一风格的特点。

Z形椅是继红蓝椅之后荷兰风格派运动所倡导的极简与抽象原则的又一表达形式。

分析

设计师简介

设计师： Gerrit Rietveld（格里斯•托马斯•里特维尔德），是荷兰风格派运动（Ds Stijl）的核心人物之一。

个人经历： 1888年，Gerrit Rietveld出生于荷兰，父亲是一位职业木匠，从12岁开始就在父亲的作坊中学习木工手艺。
1917年，开设了独立的木工作坊，深刻理解结构力学原理。
1917年—1918年，设计了历史上第一件现代家具红蓝椅。
1919年，成为荷兰著名的"风格派"艺术运动的成员。
1932—1934年，设计了Z形椅。

个人风格： "风格派"只用单纯的色彩和几何形象来表现纯粹的精神，里特维尔德就将这种纯粹精神贯彻到他的设计中。
"如果你想要坐得舒服一点，那就躺在床上。" 他说。
可见，他设计的座椅主要是为了表达他的风格和理念，而不考虑舒适性。

分析

设计意愿

目的： 为自己的居室设计
灵感： 德国Heinz & Bodo Rasch兄弟发表于1927年，以人体坐姿发展而来的Sitzgeiststuhl（Seat Spirit Chair）椅。

推导、总结

设计目标

Z形椅本是里特维尔德为他自己的居室所设计的，因此这个椅子只为满足他自己，是他只为自己的理念和居室创造的艺术品。实际上是他对自我的一种表达。

设计思路

用最简约的线条和色彩，来表现荷兰风格派的特点（也即他自己的理念和精神）。
它具备了座椅的"承重"和"坐"的功能，而不保证舒适性。

113

两者之间的联系

两者都是悬臂式座椅，没有传统座椅的四条"腿"。

形态：都拥有简洁的线条，Z形椅为直线，潘顿椅为曲线。

色彩：都拥有多种色彩，并都以明亮的色彩为主。

质感：Z形椅使用的是传统的木材，给人亲切的感觉；而潘顿椅采用的是塑料，更具有光泽。

- Z形椅的设计灵感来自1926年Mart Stam的《S33》悬臂椅和1927年德国Heinz Rasch兄弟档的Sitzgeiststuhl，而Zig Zag Chair不仅成功以卡榫增加木板接合的强度，线条与风格上也更加简洁与优雅。
- 而潘顿椅在线条风格简洁的同时，还满足了人使用时的舒适感。

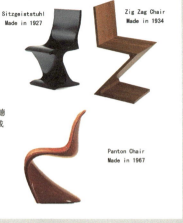

▲ 图 4-7 学生作业范例 7

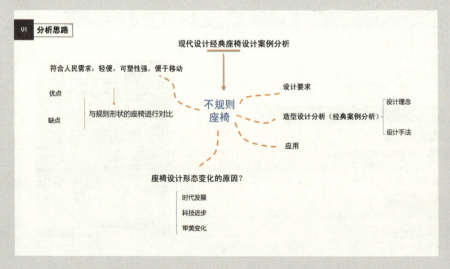

应用篇

01 分析思路

优点

1. 设计不受限制，曲线直线可以自由使用。
2. 可以在一些场合场地提高整体空间档次，增加高级感和艺术美感。
3. 可塑性非常强，可以被设计成不同形状，有利于观赏。

不规则座椅的优缺点

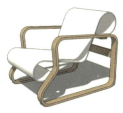

缺点

1. 没有普通方正座椅合理感强。
2. 被接受度不高，使用可能不普及。
3. 设计成本可能较高。

01 分析思路

▲ 座椅的构成分析

- 椅面（坐在上面） ------ 必要
- 椅腿（支撑作用+高度调节） ------ 必要
- 椅背（后靠） ------ 非必要

▲ 室内座椅的设计要求

1. 座椅设计需考虑功能、结构、造型、色彩、材料生产等多方面因素，要符合人体生理、心理及人体活动规律，最大限度地"坐"，同时达到安全方便、舒适美观之目的。
2. 符合人体工程学：
 椅腿高度：400~440 mm
 椅面尺寸：约450 mm×500 mm
 椅背尺寸：125~800 mm

3. 种类不同所需要的材料不同，有木质、金属以及其他新型材料，但是塑料几乎可以应用于全部种类的座椅。

02 经典案例分析

简单分解

设计者：丹麦设计师 Verner Panton

材质：聚丙烯素材

分析：
- 这个座椅没有明显地区分椅腿、椅面、椅背，线条优美流畅，有拿笔在纸上一气呵成的感觉。
- 一体感很强，简单大方，比较百搭，适合各种风格。
- 虽然看起来是一笔构成，但实际上是稳定可靠的。
- 它的材质使其重量轻、好清洗、耐用。

应用：比较百搭，室内外均可以使用，像餐厅、会议室等均可使用。

使用范例

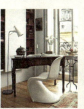

115

02 经典案例分析

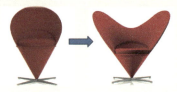

设计者：丹麦设计师 Verner Panton

材质：用钢管骨架塑形，外覆羊毛布料或皮革。

分析：
- 这前后两款都采用了打破几何常规的设计，线条不死板。
- 原作品使用一种鲜艳的红色，整张椅子仅此一种颜色，单一却艳丽大胆，异常鲜艳且刺激人的视觉与思想。
- 用简单的线条造型和鲜红颜色来营造氛围。
- 支撑椅面的除了作为椅腿使用的倒三角形，还有交叉的底撑，看起来不规则却有平衡感。

共同点：色彩鲜艳，简单但不死板。

不同点：第一种像水滴，第二次的设计更加有特点，像爱心。

应用：开放式现代阁楼空间会使整个空间看起来更活泼。

使用范例

02 经典案例分析

蝴蝶凳

设计者：日本民艺大师柳宗理 (Sori Yanagi)

材质：以黄铜支架的三个接点固定，使用特殊胶合板 (plywood) 铸成。

分析：
这个蝴蝶凳由两块模板拼接而成，看起来有个性又不像座椅。
两块轻薄的模板仿佛张开的翅膀，又像两个"7"构成的一个轴对称形状。
构成简单却线条流畅，中间的横向支架支撑两块木板。
可以看成将东西捧起的手等，任由想象。

应用：
可以摆在客厅落地窗前或沙发旁，当作补充时的座椅。
同时也可以作为装饰品，放上一两本书，充满了书香气息和艺术的味道。

使用范例

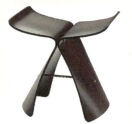

02 经典案例分析

La Chaise

设计者：Eames夫妇

材质：聚丙烯素材

分析：
灵感来自法国雕塑家Gaston Lachaise的雕塑作品——Floating Figure (《漂浮人像》)，有着优雅线条的美感。
它不仅适合人体最舒服的坐姿，还有云朵般的飘逸造型，白色也带来简单干净的感觉，是趋近艺术品的设计。

应用：
它拥有很强的可塑性，可以为自然质朴的空间增加时尚感；不管放在客厅、卧室、书房，还是其他地方，都可以增加高级感。

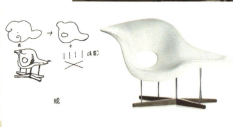

或

03 小结

这些经典座椅的设计，都没有遵循最原始那种方正规整的形状，而是在座椅的构造基础和人们需求的基础上进行艺术改造，运用了自然流畅的线条，点线面的配合，创造了各种不规则线条形态的现代设计座椅，满足新时代对艺术设计的需要和人们对美和创新的追求。

▲ 图 4-8　学生作业范例 8

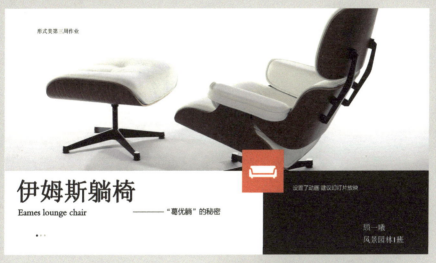

形式美第三周作业

伊姆斯躺椅
Eames lounge chair ——— "葛优躺"的秘密

设置了动画 建议幻灯片放映

顾一曦
风景园林1班

1 基本介绍

座椅简介

伊姆斯弯木躺椅是设计师伊姆斯在1956年设计的躺椅。该座椅由七层夹板压模而成，表面贴有樱桃木皮或胡桃木皮，全真皮制作，内部填充高密度海棉。它可以供人旋转，并使用了高级铸模成型椅脚。

设计理念

这组椅子应该"跟棒球手套一样舒适好用"，能够成为一个疲劳的避难所。这是伊姆斯夫妇的。"15°倾斜""三段式设计"，皮革与弯板结合，他们用每个细节打磨这组椅子。

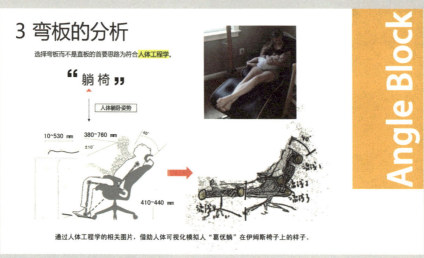

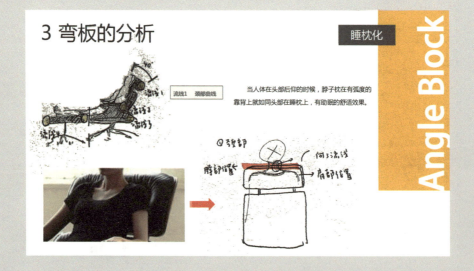

应用篇

3 弯板的分析　　　　　　　　　　　　　休闲化

考虑到使用者在睡眠时无意识的手部下滑，如果是尖角容易让人体有"正襟危坐"之感，存在正式、端正的使用感受，就无法达到舒适的使用感受。设置适当的扶手还可以帮助减轻椎间盘负担。

流线2　手自然摆放

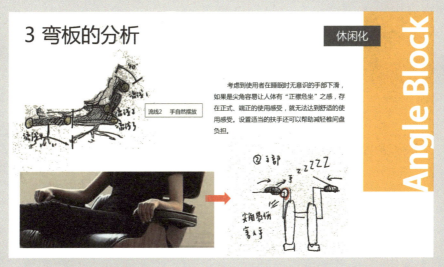

Angle Block

3 弯板的分析　　　　　　　　　　　　　贴合化（缺乏）

流线3　蜻坐腰臀曲线

腰椎下部应提供支撑，设置适当的靠背以降低背部紧张度，减少脊柱承担的体重。

不足 ✗　在"葛优躺"的时候椅子没有办法完全护住人体的腰部，也许会让熟睡的人腰部有负担。

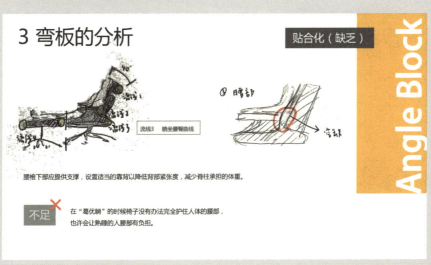

Angle Block

3 弯板的分析　　　　　　　　　　　　　放松化

流线4　腿部下垂

两足自然着地，上臂不负担身体的重量，肌肉放松，操作时躯干稳定性好，变换坐姿方便，给人以舒适感。

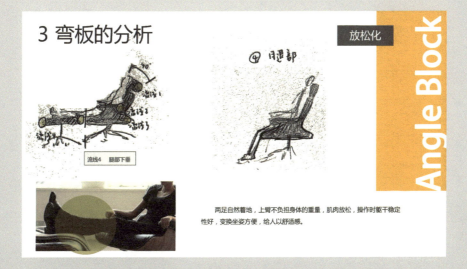

Angle Block

119

3 弯板的分析

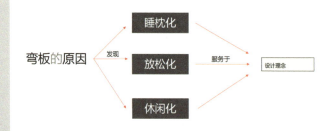

Angle Block

4 曲木的探索

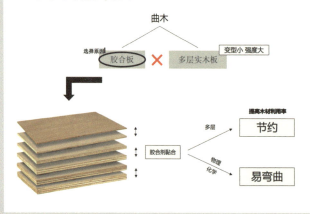

Bent Wood

5 数字"7"的秘密

胶合板的层数及其规律

1. 胶合板，层数越多强度越大。
2. 胶合板，层数越多价格越高。原因：层数越多使用的胶水越多，人工和生产成本也越高，价格也就越高了。

厚度/mm	胶合板层数
2~3.2	3
3.6	3或5
4	5
5.2~6.5	5或7
9	7或9
12	9或11
15	11或13
18	13或15
21	15或17
24	17或19
27	19或21

Seven

8 优点

"Design is for living"

9 缺点

由于这款座椅舒适度很高,也就出现了当今很流行的"葛优躺"姿势,而这款座椅之所以舒服,是因为基本用不到我们颈部和腰部的肌肉,因此人也就放松了。但是长期如此坐姿,对脊椎、腰椎等危害都是非常大的。

1. 长期坐姿如此,腰椎受压,而且没有承托力,整个身体下沉,很容易引发腰椎盘突出,导致脊椎畸形。
2. 坐姿不正确会使心脏功能、呼吸功能都会受到影响。
3. 购买价格适中,不少家庭也会购入这款座椅,对脊柱正在发育的青少年,长时间不正确坐姿容易导致骨骼畸形发育,最终导致脊柱出现异常。

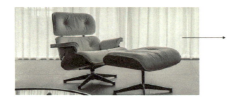

▲ 图 4-9 学生作业范例 9

课题五：立体构成与服装设计

　　服装设计是一个艺术创作的过程，是艺术构思与艺术表达的统一体。设计师的工作主要包括：服装整体风格、主题、造型、色彩、面料、服饰品的配套设计等。同时对内部结构设计、尺寸确定以及具体的裁剪缝制和加工工艺等进行把握。服装上所谓的"线条"和"造型"，也绝不是纸面上的线和形，而是立体上的三维空间中的线和形，这种感觉只有在三维空间的实际训练中才能提高。立体构成作为"三大构成"之一，其目的就是在于培养学生造型的构思能力、立体感觉以及表现技巧，这对于服装设计来说是极为重要的能力。

◆**拓展训练：立体构成与服装设计的关系**

训练目的	教师选择具有特色代表性的服装设计品牌，引导学生从形态构成角度分析设计师的设计思路和设计目标，并结合设计成果做案例总结分析报告
训练要求	以三宅一生服装品牌为研究对象进行构成分析
表现媒介	PPT
作业规格	10～15页
建议课时	4课时

◆ 学生作业范例（图片来源：2018级、2019级学生作业）（图4-10~图4-12）

ISSEY MIYAKE

三宅一生

This ppt is about issey miyake as an analysis object to study the relationship between three-dimensional composition and fashion design

马羲玥

一块布
piece of cloth

"一块布"以无结构的模式，给人体留出充分的空间，摆脱了服装结构对人体的束缚，赋予人体最大的自由，赞叹着人体的美丽。

一块布的最新成果是"A-POC"，被尊为"一块布"是哲学更高境界的工艺表现，它最大的创新在于消费者可以参与服装的设计过程。

第一步 以计算机精算，用工业编织机去织成一体成型的筒状单品。此过程保证边缘绝不脱线。

第二步 将圆筒展开剪成单件衣服

第三步 消费者按虚线裁剪，剪出V领、高领、圆领、长袖短袖

一生褶
Pleats Please

该系列没有任何的拉链或者钮扣，结合日本和服元素，利用缠裹和重叠的方式将衣服加以固定。他先将大块的布料裁缝成理想的形状，把衣服像三明治一样，放入热压机熨烫出褶皱。这些褶皱是有记忆的，再也不会走形。

三宅一生曾说道："我一直认为是布料和身体之间的空间创造了服装，经过手工折叠，我们创造出一种全新的、不规则的起伏空间。"因此将布料打造成如同折纸般的沟壑重叠，将其从二维转变为三维，这也正是三宅一生标志性的设计风格之一。

一生褶
Pleats Please

三宅一生的所有设计中，一件成衣往往在廓形上又表现出强烈的反叛精神和阳刚之气。这种人工与自然、理性与感性、虚与实的阴阳哲思，不仅是他的美学主张，也是他赋予身体与面料之间的平衡之道。

在"物哀美"这东方哲思中，一切稍纵即逝、有瑕疵缺憾的事物都会呈现出一种美感，比如樱花欲坠、秋林落叶这些都是日本文化中反复显现的美。
三宅一生的风格亦是如此，可塑性往往比完整性更令人着迷。

132 5
Origami clothing

在独创了东西合璧的解构主义后，三宅一生还将"一块布"和"褶皱"的理念进行了完美的融合，衍生出了名为"132 5"的品牌。
"132 5"只用一块布料（布料为由回收的塑料瓶提炼而成的斜纹聚酯纤维），通过不断有序的折叠得到与人体结构对应的空间，再用高温熨烫使褶皱不易改变。

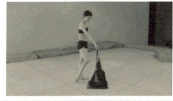

132 5
Origami clothing

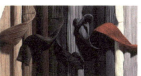

"132 5"

1 = 一块完整的布料

3 = 三维立体造型

2 = 折叠后的二维形状

空格 = 无限的延伸

5 = 多元的体验与未来性

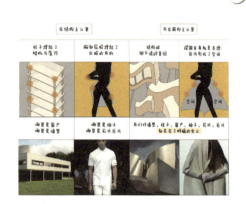

▲ 图 4-10　学生作业范例 10

应用篇

◆ **设计风格** 清新淡雅、简单舒适

造型　开创了服装设计上的**解构主义**设计风格 ⟶ **分解与构成** ⟶ 对结构的破坏与重组，打破既定框架，冲击以往印象，突破服饰界限，再重新拼凑

把东方民族服装平面裁剪技术和西方的立体裁剪技术相结合，突出了民族特色

解构主义的形象特征

1. 解构服装用**倾斜、倒转、弯曲、波浪**等变现手法进行展现。

2. 巧妙**改变或者转移**原有的结构。

3. **避免**常见、完整、对称等结构。

4. 整体形象**疏松零散、千变万化**。

三宅一生的"一片式"服装

◆ **设计风格** 清新淡雅、简单舒适

服装材料　改变了高级时装及成衣一向平整光洁的定式，以**各种各样的材料**，如日本宣纸、白棉布、针织棉布、亚麻等，**创造出各种肌理效果。**

"**我要褶皱**"的系列　褶得纹理分明、皱得挺阔有型

使服装与**不对称的立体形状**巧妙地结合在一起，能够随人体运动展现出动态美感，更增强服装艺术的感染力，满足了人们追求自由的愿望。

◆ **设计风格** 清新淡雅、简单舒适

服装颜色　对所选色彩**原色格局进行打散重组**，增减整合后再创作，**将服装的色调、面积、形状重新调整**，组合出带有明显设计倾向的崭新形式。

三宅一生使用大面积的对比色、细小而复杂的色块，多种不同的颜色可以在同一款服装中出现，反传统的服装配色，对服装的色彩进行了彻底的解构，使得服装更具有**视觉冲击力**。

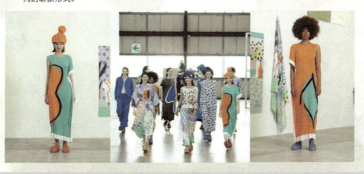

立体构成必修课

◆ **设计风格** 清新淡雅、简单舒适

服装图案 不仅是某种具体的图案,更多的是把不相干的来自各种载体的图像剪贴拼凑起来。

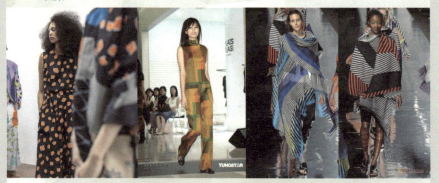

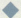 **设计理念**

一块布(A Piece of Cloth)
是三宅一生开辟时尚帝国的设计根基

通过电脑编程的方式将服装版型和织造程序进行编录,然后使用一条线织出一整件衣服,**全程不使用裁剪、缝合等手段**,制造出来的衣物是**一个整体**,使用者可以根据自己的需要进行裁剪和再创作。

采用极其简洁的主义 源于生活,贴近生活

注重舒适和简洁,致力于打造出一种与生活协调的服装品牌,并不过分追求奢华和高调。

理念来源于生活
↓
抓住了生活中的创意点
↓
将创意融入衣服的设计
↓
服装能够给人一种在生活的感觉

 设计理念

体现日本文化特色 → 用日本自己的材质
　　　　　　　　 → 物哀美 → 追求的是返璞归真,是一种经过岁月洗炼的朴素、平淡、古雅、寂静的意象。

无结构模式 → 看似无形,却疏而不散。

服装与身体之间的关系 → 尊重穿着者个性,使身体得到了最大自由的成衣。

应用篇

◆ 设计手法

我一直认为是布料和身体之间的空间创造了服装，经过手工折叠，我们创造出一种全新的、不规则的起伏空间。

——三宅一生

折纸 工作室的桌上并没有很多设计图纸，只有各种折纸作品。

将布料打造成如同折纸般的沟壑重叠，将其从二维转变为三维。

利用数学几何计算的方法 跟计算机工作室合作，把衣服像三明治一样放入热压机处理。

◆ 设计手法

褶皱 不只是装饰性的艺术，也不只局限于方便打理。他充分考虑了人体的造型和运动的特点。

褶皱面料 ─┬─ 简便轻质型
　　　　　├─ 易保养型
　　　　　└─ 免烫型

褶皱基本形式 ─┬─ **规律褶** 成熟与端庄，活泼之中不失稳重的风格
　　　　　　　└─ **自由褶** 活泼大方、怡然自得、无拘无束的服装风格

◆ 立体构成

折叠 通过对面料反复折叠收紧形成的褶纹，常应用于质地硬挺的面料上，通过对面料的反复折叠形成有叠加效果的立体褶纹，比较有韵律感和立体效果，可用于强调局部立体造型。

堆积 通过对面料的有规律的堆积与挤压，使面料呈现出有明暗和凹凸变化的肌理状态，具有较强的立体造型效果。常用于重点部位的强调和夸张。

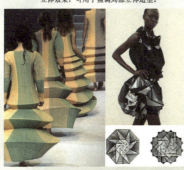

129

立体构成

波浪 通过对面料旋转，因面料内外圈的周长差的变化所形成的具有波浪起伏效果的褶纹。

垂荡 利用面料的悬垂特性，在衣身上或是两点间形成的自然悬垂的褶纹，此种褶纹具有线条流畅、自然简约的效果。

▲ 图4-11 学生作业范例11

三宅一生：构成与设计
ISSEY MIYAKE

风景园林3班
刘逸凡

设计师：三宅一生　ISSEY MIYAKE

- 生于日本广岛县广岛市，1964年毕业于东京多摩美术大学<u>平面设计</u>系，毕业后曾在巴黎和纽约工作，1968年先是和纪梵希一起工作，1970年回到东京，并成立了三宅设计事务所。
- 1980年代后期，三宅一生开始试验一种制作<u>新型褶状纺织品</u>的方法，这种织料不仅使穿戴者感觉<u>灵活和舒适</u>，并且生产和保养也更为简易。这种新型的技术最后被称为<u>三宅褶皱</u>(也称一生褶)，而子品牌Pleats Please也于1993年创建。制作这种织物时，需先将布料裁剪和缝纫成型，再夹入纸层之中，压紧并热熨，褶皱就形成了，并且会一直保持着。

应用篇

设计作品概览

元素与构成

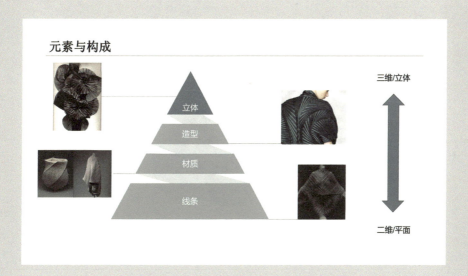

多种元素的具体运用

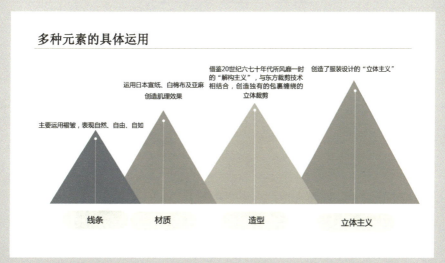

三宅一生的日式哲学：打破西方传统美学

- 三宅一生的设计并不在于设计形式，其设计的哲学思想所诞生的作品既不是传统意义上的"二维结构"，也并不是"三维结构"，而是两者相互协调的、二元互补、二元和谐的新的"非唯一结构"。

二维结构的平面结构或无结构　　　　　　　　　　　　　西方传统美学
达到了西方人追求凸显人体美的美学原则　　　　　　　　通过三维结构追求形体美
同时也避免了西方服装的定型对人体大幅度活动的束缚

三宅一生服装设计思维　　　　　　　　　　　　　　　　西方传统服装设计思维
探究服装背后的精神寓意和文化品位　　　　　　　　　　追求服装与人体形状相像，即定型
追求形所传达的精、气、神

日式哲学影响下的三宅一生服装特点

"一块布"理念　A Piece of Cloth

给人宽松、舒适的着装体验，尊重个性，追求自由

材质本身的颜色
黑白灰色彩构成

BAO BAO ISSEY MIYAKE

主要由几何元素构成，用平面的菱形塑造了极强的立体感

乔布斯的黑色高领衫

黑色高领T恤，Levi's 501牛仔裤和一双New Band运动鞋，这是乔布斯的个人标签。正是三宅一生为他设计了这些黑色高领衫。简约却风格鲜明，乔布斯总是这样穿着出现在公司，在发布会。他认为黑色高领衫一来方便，不必每天想要穿什么，二来可形成个人风格。

总结

- 三宅一生运用一块布与起伏的褶子在二维的平面上创造了三维的起伏，将服装从服装结构的束缚中解放了出来，同时赋予服装新颖自由而独特的形体美，找到了服装与人体的平衡点，即舒适，给予穿衣的人充分的自由与舒适。设计思想"一块布"和设计作品三宅褶子都是其日式哲学、"非唯一结构"的具体体现。
- 从我个人喜好角度来看，我十分欣赏其服装简约的表现，以及其立体的效果，但是我还是保留自己对于西方传统美学原则的认同，仍旧认为服装应当有一定的结构，即所谓的"型"。

▲ 图4-12　学生作业范例12

课题六：立体构成与三维数字化设计

三维数字化技术是新一代数字化、虚拟化、智能化设计的基础。随着新媒体时代的到来，立体构成的表现方式也开始由传统走向数字化。从新媒体动画专业的角度出发，将"立体构成"与"三维数字化设计"相结合去探索一种新可能。

三维数字化技术下的立体构成课程重点是三维空间的造型塑造和创意，难点是实现思维的过程。在传统课堂中，立体构成主要利用实体材料去展现，而在利用三维数字化技术的新课堂中，是将形态借以三维数字化技术，通过三维软件为媒介呈现。利用"新技术"结合新媒体动画专业的特点，可形成良好的课程衔接，让学生更快融入专业方向的学习和适应数字化表达。传统教学的实际造物活动常受限于材料获取、材料加工及人工拼接等问题，针对新媒体动画专业的学生，可不畏难于材料的获取、加工等一系列问题，可利用三维软件取代大部分的创作过程，解决创作过程中需随时修改问题，为后续实物模型制作提前做出规划。

立体构成的模型化不等于抛弃了解材料的特征。在实体空间中的形态创作的作品中，材料的肌理、质感、体积、物理重心和环境的有机结合带给人的体验感是三维数字软件当中无法代替的。由此，在完成前期设计后，还需在软件中合理设置材质、肌理、光影等参数来达到模拟真实的视觉表象，从而实现实物构建到虚拟成像的数字转变，实现你"不可能"的创意。

◆ **拓展训练**：立体构成与三维数字化设计的关系

训练目的	教师运用三维数字化软件塑造空间形态案例，引导学生从多维度角度构成空间形态的创新及制作能力，从而引导并激发学生运用数字化概念及手法去表现空间形态构成，分析设计师的设计思路和设计目标，并结合设计成果做案例总结分析报告
训练要求	以"线、面、体"为基本要素，创作数字场景
表现媒介	三维数字化软件
建议课时	12 课时

◆学生作业范例（图片来源：2019级学生作业）（图4–13 ~ 图4–18）
◆线、面、块的三维数字化表现

▲ 图4–13　学生作业范例13

▲ 图4–14　学生作业范例14

▲ 图4–15　学生作业范例15

▲ 图4–16　学生作业范例16

▲ 图4–17　学生作业范例17

▲ 图4–18　学生作业范例18

参考文献

[1] 郭宜章，孙宇萱，徐慧丽，等．立体构成 [M]．北京：中国青年出版社，2018．
[2] 徐时程．立体构成 [M]．北京：清华大学出版社，2016．
[3] 胡璟辉，兰玉琪．立体构成原理与实战策略 [M]．北京：清华大学出版社，2017．

图片来源

图 1-1　德国包豪斯设计学院（搜狐网图片）
图 1-2　毕加索的《亚威农少女》（新浪收藏网图片）
图 1-3　布拉克的《埃斯塔克的房子》（豆瓣网图片）
图 1-4　胡安·格里斯的《窗前静物》（豆瓣网）
图 1-5　杜尚的《下楼梯的裸女 2 号》（搜狐网图片）
图 1-6　塔特林的《第三国际纪念碑》（搜狐网图片）
图 1-7　杜斯伯格的《计数器组成Ⅵ》（百度图片）
图 1-8　蒙德里安的《格子画》（笔者重描）
图 1-9　里特维尔德的施罗德住宅（后时代网图片）
图 1-10　里特维尔德的红蓝椅（后时代网图片）
图 1-11　康定斯基的《几个圆圈》（正一艺术网图片）
图 1-12　康定斯基的《构图 8 号》（搜狐网图片）
图 1-13　弗兰克·盖里的 LV 基金会艺术馆（搜狐网图片）
图 1-14　上海幻维数码创意科技工作室作品（上海幻维数码创意科技工作室）
图 1-15　视觉感知物像的空间距离（百度图片）
图 1-16　光线与明暗（POCO 摄影网图片）
图 1-17　光线与色彩（百度图片）
图 1-18　学生作业范例 1~ 图 1-27 学生作业范例 10（学生作业，指导老师：芮潇）
图 1-28　学生作业范例 11~ 图 1-35 学生作业范例 18（学生作业，指导老师：芮潇）
图 1-36　学生作业范例 19~ 图 1-43 学生作业范例 25（学生作业，指导老师：芮潇）
图 1-44　学生作业范例 26~ 图 1-51 学生作业范例 33（学生作业，指导老师：芮潇）
图 2-1　广玉兰果实（自摄）
图 2-2　加拿大恐龙谷石林地貌（自摄）
图 2-3　机械生物（搜狐网图片）
图 2-4　圆雕玉鸟（搜狐网图片）
图 2-5　矩形仙人掌（艺术中国网图片）
图 2-6　"矩阵光影"和"虚实之线"（搜狐网图片）
图 2-7　装置 voltadom（百度网图片）
图 2-8　骏马（新浪网图片）
图 2-9　入侵（新浪网图片）
图 2-10　粉色木棒装置（元素谷网图片）
图 2-11　装置空间（搜狐网图片）
图 2-12　家居设计（搜狐网图片）
图 2-13　酒瓶（搜狐网图片）
图 2-14　木板油画与综合材料（新浪收藏网图片）
图 2-15　建筑摄影（搜狐网图片）
图 2-16　平衡（搜狐网图片）
图 2-17　比一天还短暂（百度网图片）
图 2-18　黄金分割比（搜狐网图片）

图 2-19　斯德哥尔摩的 T-Centralen 车站（搜狐网图片）
图 2-20　堆谐·云（网易图片）
图 2-21　JACOB'S LADDER 艺术装置（新浪网图片）
图 3-1　立体纸塑（设计之家网图片）
图 3-2　纸浆雕塑（搜狐网图片）
图 3-3　一个生命的时光胶囊（新浪收藏网图片）
图 3-4　Aqua-scape 塑料装置（搜狐网图片）
图 3-5　彩虹之光（搜狐网图片）
图 3-6　飘（搜狐网图片）
图 3-7　我想飞进天空（搜狐网图片）
图 3-8　悬浮艺术（搜狐网图片）
图 3-9　金属动物雕塑（搜狐网图片）
图 3-10　几何雕塑（搜狐网图片）
图 3-11　纸塑（搜狐网图片）
图 3-12　镶嵌折纸（新浪网图片）
图 3-13　直线折压半立体构成（自制）
图 3-14　曲线折压半立体构成（自制）
图 3-15　曲线弯曲半立体构成（自制）
图 3-16　Cola-bow（搜狐网图片）
图 3-17　切割与折压半立体构成（自制）
图 3-18　学生作业（图片来源：学生作业）
图 3-19　冻结的运动（搜狐网图片）
图 3-20　竹木空间（搜狐网图片）
图 3-21　生成技术（百度网图片）
图 3-22　飘（搜狐网图片）
图 3-23　框架构造吊灯（紫苹果设计网图片）
图 3-24　垒积构造（学生作业）
图 3-25　北京新机场航站楼钢网架（搜狐网图片）
图 3-26　桥（谷德设计平台图片）
图 3-27　手工编织的游乐场（新浪网图片）
图 3-28　学生作业案例 1~ 图 3-51 学生作业案例 24（学生作业，指导老师：段安琪）
图 3-52　美国空军学院礼拜堂（建筑学院网图片）
图 3-53　悉尼歌剧院（昵图网图片）
图 3-54　学生作业 1（学生作业，指导老师：段安琪）
图 3-55　学生作业 2（图片来源：学生作业）
图 3-56　悉尼温亚地铁站内的艺术装置（搜狐网图片）
图 3-57　正多面体（网易图片）
图 3-58　阿基米德多面体（哔哩哔哩视频网站图片）
图 3-59　不规则多面体（昵图网图片）
图 3-60　学生作业案例 25~ 图 3-73 学生作业案例 38（学生作业，指导老师：段安琪）
图 3-74　块材的搭建（学生作业，指导老师：段安琪）
图 3-75　单体变形案例（图片来源：自制）
图 3-76　减法创造案例（花瓣网图片）
图 3-77　加法创造案例（百度网图片）
图 3-78　学生作业案例 39 ~3-87 学生作业案例 48（学生作业，指导老师：段安琪）
图 3-88　学生作业成果 1~ 图 3-95 学生作业成果 8（学生作业，指导老师：芮潇）
图 4-1　学生作业范例 1~ 图 4-18 学生作业范例 18（学生作业，指导老师：芮潇）